看畫

梵谷

尹琳琳　趙清青　編著

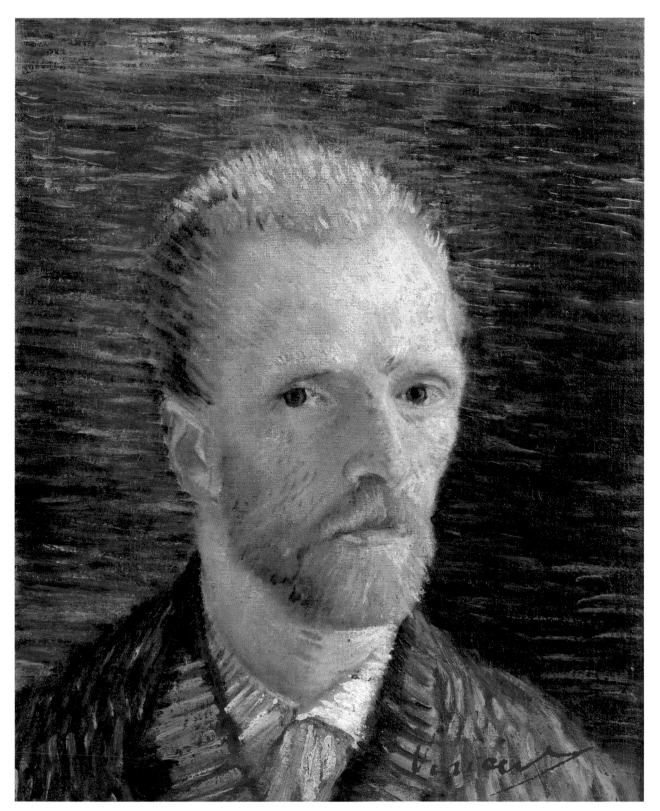

自畫像
1887 年　41cm×33cm
阿姆斯特丹梵谷博物館

生活中不能沒有藝術

連長說，他要出書。對於他又幹了一件這麼不靠譜的事情，我一點都不感到詫異。這是他的風格，因爲他一直就是這樣一個有趣的人。 一直以來，我都很羨慕連長在藝術上的天分。在連長家中有一個小畫桌，平日裡他時常會畫幾筆。我翻看過他畫的很多有趣的畫作，也很羨慕他有這樣的一技傍身。 尤其是，我還看過很多他個人手繪的 App 產品草圖，常常令我驚歎。這麼看來，大家就知道爲什麼航班管家的產品體驗做得那麼好，那麼流暢，這和連長在繪畫方面的藝術修爲是密不可分的。

我一直認爲，生活中不能沒有藝術。 記得安迪·沃荷曾說過：每個人都可以是藝術家。他的這一理念，長久以來一直給我很大啟發：不單每個人都能成爲藝術家，每個產品也都理應能夠成爲一種藝術品。所有的空間，都可以是承載藝術的空間；所有時間，也應能夠幻化爲融匯藝術的時間。在我看來，anybody，anything，anywhere，anytime……Everything Is Art ！這是我個人抱持的理念。

是的，生活中不能沒有藝術。每個人心中都渴望美好。而毫無疑問，藝術是可以探索、呈現、感受，從而讓這個世界更美好的。藝術並不是有錢有閒的人，投入大量的時間豪擲大把錢財才可以去擁有的。也許在很多人心中都慣性地認爲，投身藝術，這都是有錢的階層才能去樂享其成的陽春白雪般的事情。而我恰恰不這麼認爲。每個人，只要你有一顆對美的好奇心，在每日生活中探索嚮往之，那麼任何時候，都可以和藝術在一起。

而連長這套畫冊正是如此。 我們在旅途中，在星星點點的碎片時間中，都可以隨手打開，去翻閱欣賞那些傳世的經典之作。讓我們從中享受到藝術的滋養，無時無刻不與藝術同在。

對了，我們別忘了，這可是一套互聯網人策劃的圖書，自然會有明顯的互聯網印跡。書裡的內容，並不是一成不變的，而是會隨著時間、地點、人物關係的變化而產生變化。它們就藏在那些小小的二維碼後面，正等待著我們去挖掘。不誇張地說，這是一本永遠讀不完的書！

我很期待這本書面世。有了它，我們的旅途就多了一份藝術氣息，每一程都與美好相伴。

易到用車創始人　周航

目錄
Contents

壹 / 你得開始畫油畫了

「如你所見，我正在狂熱地工作，但目前還沒有什麼令人滿意的效果。」
1880 年 9 月，在給最親密的弟弟西奧的信裡寫下這段話的時候，文森·梵
谷 27 歲。他剛剛結束了兩年的傳教士工作，從博里納日最黑暗的煤礦裡
走出來，準備前往布魯塞爾皇家美術學院學習透視學和解剖學。在此之前，
他在叔叔介紹的歐洲最大的藝術品經紀公司當過店員，接觸了很多畫家的
作品，尤其對米勒的畫情有獨鍾。

兩年後，梵谷在海牙有了他的第一間畫室，遇到了一生中對他影響最深的
女人西恩。他們認識時，西恩已經有了 5 個孩子，還懷著孕。但是，她的
出現卻給梵谷的生活帶來了生機，他感到「這裡有了家的氣息」。之前因為
請不起模特兒兒，梵谷只好去市井或火車站畫人物寫生，為此常常遭到別
人的白眼。現在，他白天使用鋼筆、炭筆、毛筆畫附近的街道、房屋、運河，
晚上就給西恩和孩子們畫素描。開心的是他還學習了如何用水彩畫來表現
色彩與光影。半年後，西奧來了，給他帶來了全套的油畫畫材。「是時候了，
你得開始畫油畫了。」

1853.3-1883.9

1883.9-1886.2

1886.2-1888.2

1888.2-1889.4

1889.5-1890.5

1890.5-1890.7

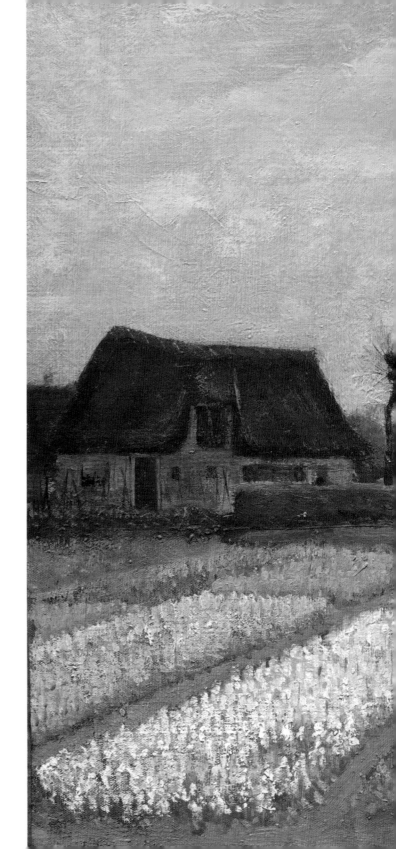

荷蘭花床
1883 年 4 月　48.9cm×66cm
華盛頓國家藝廊

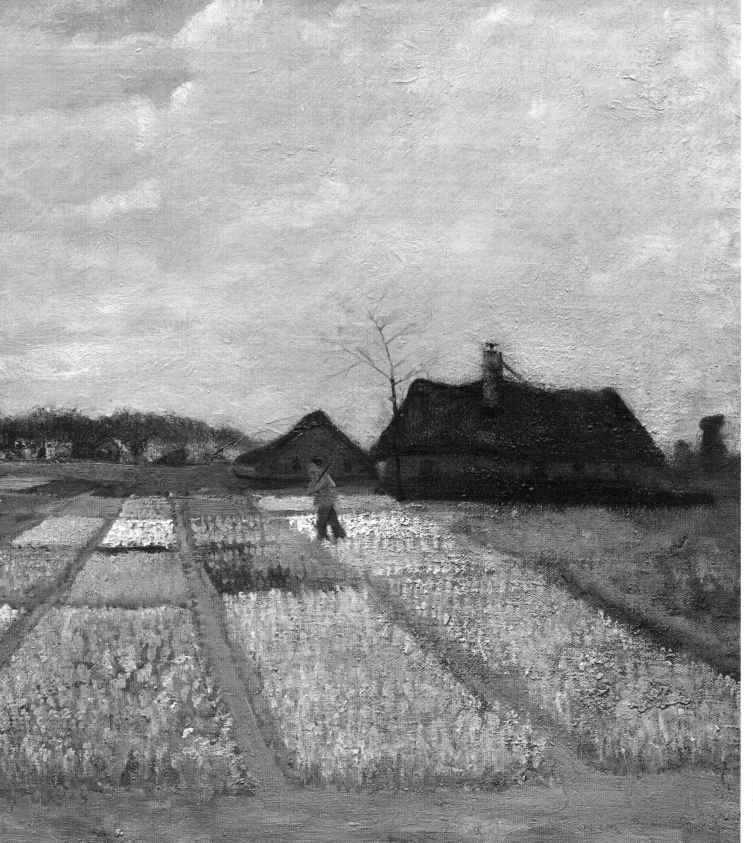

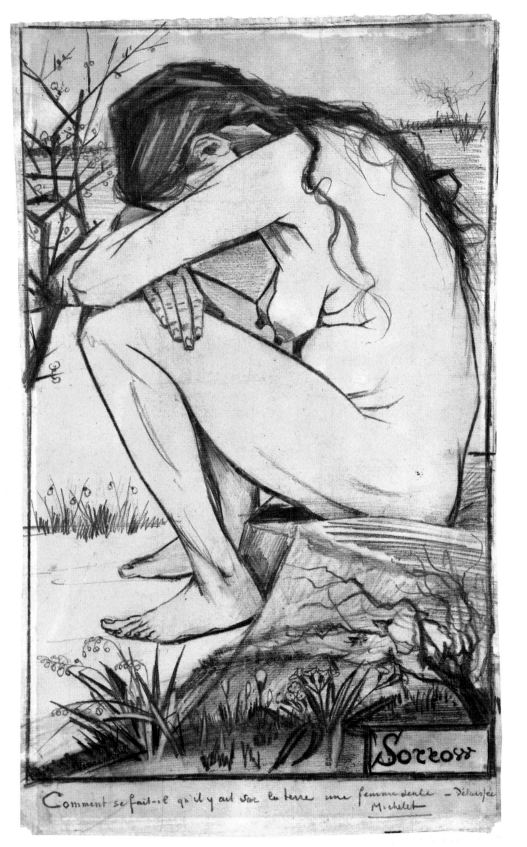

悲傷
1882 年　38.5cm×29cm
沃爾索爾新藝術畫廊

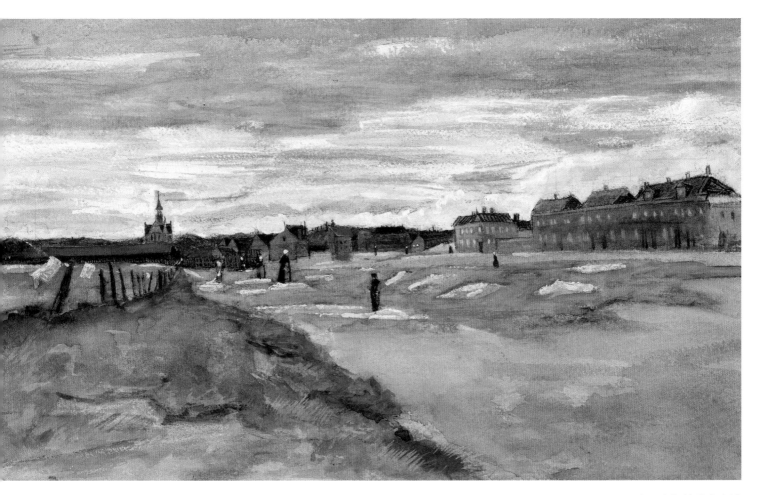

1853.3-1883.9

席凡寧根的發白土地
1882 年　31.8cm×54cm　洛杉磯保羅·蓋蒂博物館

貳 / 這種畫與我無關

1883 年，離開海牙後經過兩個多月的遊歷，梵谷回到了紐南，回到了父母的身邊。但是，「就好像家裡收留了一條粗魯的大野狗一樣讓人恐慌。他們希望狗爪子能乾淨些，可他偏偏濕著腳跑來跑去，還汪汪亂叫、礙手礙腳！」梵谷如此形容自己在家中的窘境。

為了自在些，梵谷在村子裡租了兩間房子做畫室，還經常到大自然裡寫生，體會「真正的生活」。他觀察紡織工人，為他們畫速寫；和農民生活在一起，畫頭像和手部的習作。1885 年 4 月，他傾注全部的熱情，完成了第一幅大型油畫作品《吃馬鈴薯的人》。畫面色調很暗，顯然是受到米勒的影響。他這樣形容過米勒的作品：「他筆下的農民看起來好像是用他們耕種的土地畫出來的。」

1885 年早春，父親離世。年底，梵谷來到安特衛普。對一個畫家來說，安特衛普真是一個好地方。他去參觀林布蘭的作品，欣賞流行的日本版畫，在接頭游走尋找模特兒。有一天，他畫了一個音樂咖啡館裡的姑娘。「你真是一個快樂的姑娘。」

「對我來說，香檳酒不是快樂，而是憂鬱。」

梵谷被這句話深深地打動了，他突然懂了那些給他留下深刻印象的作品「不僅表現表面的快樂，更表現內在的悲哀」。他開始對著鏡子畫自己，這是他第一次畫自畫像。

為了節省模特兒費，他申請進入安特衛普皇家美術學院學習。梵谷在班裡是個異類，院長看了梵谷的畫說：「畫得不錯，但是這種畫與我無關。」梵谷關心的不是把人體的比例、樣子畫「正確」，而是最好、最快地抓住自己感受到的所畫之人的感覺。面對石膏像的時候，他說：「這種沒有生命的東西根本沒有畫的價值。」他又說：「我希望達到的境界，不是去描畫一雙手而是手的姿態；不是去精確地勾勒出一個頭部，而是頭部的表情，例如一個挖掘者抬頭吸氣或說話的神態——換而言之，就是生命。」

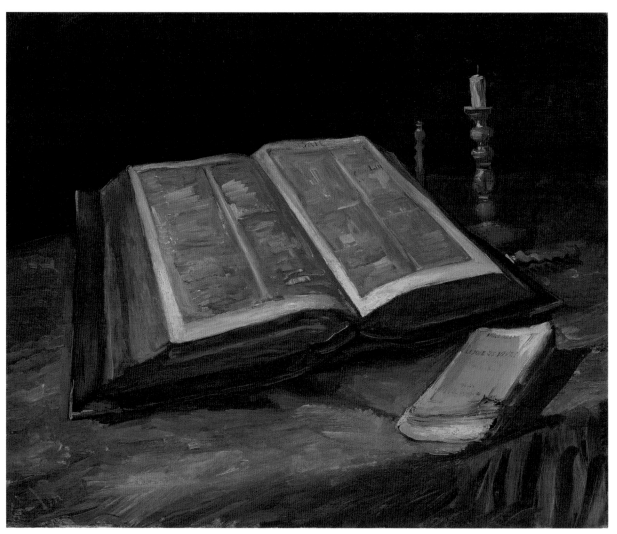

聖經
1885 年 10 月　65.7cm×78.5cm　阿姆斯特丹梵谷博物館

<div align="right">

花盆裡的瓜葉菊
1886 年 7-8 月　54.5cm×46cm
鹿特丹博伊曼斯·范·伯寧恩美術館

</div>

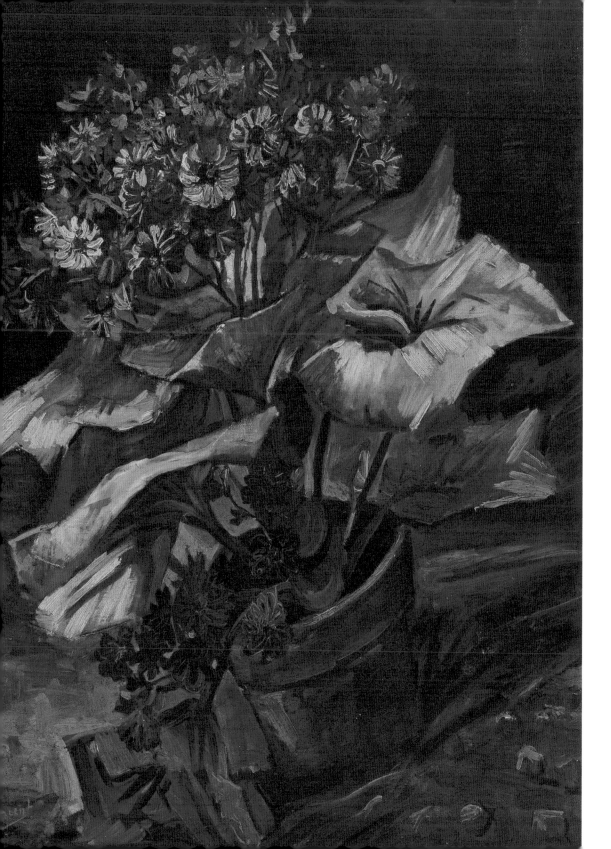

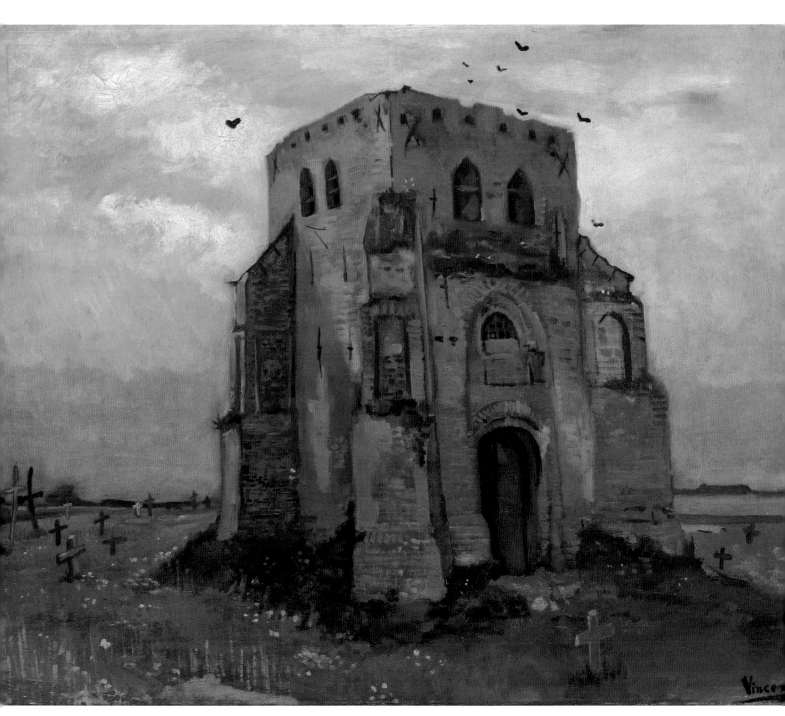

尼厄嫩的老教堂塔
1884 年 5 月　47.5cm×55cm　蘇黎世比爾勒基金會收藏

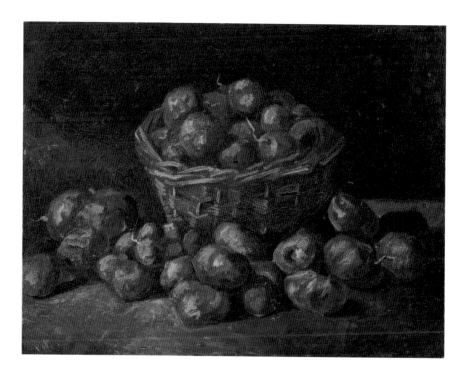

一籃馬鈴薯
1885 年 9 月　50.5cm×66cm　阿姆斯特丹梵谷博物館

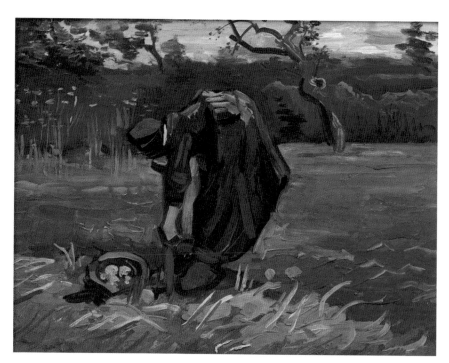

挖馬鈴薯的農婦
1885 年 8 月　31.5cm×38.cm　安特衛普皇家美術館

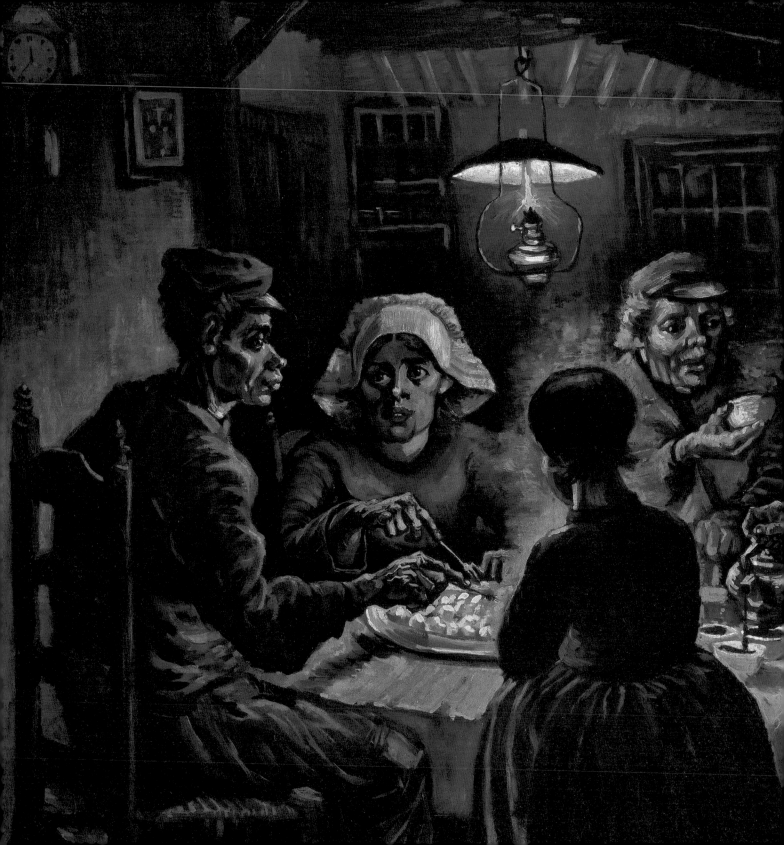

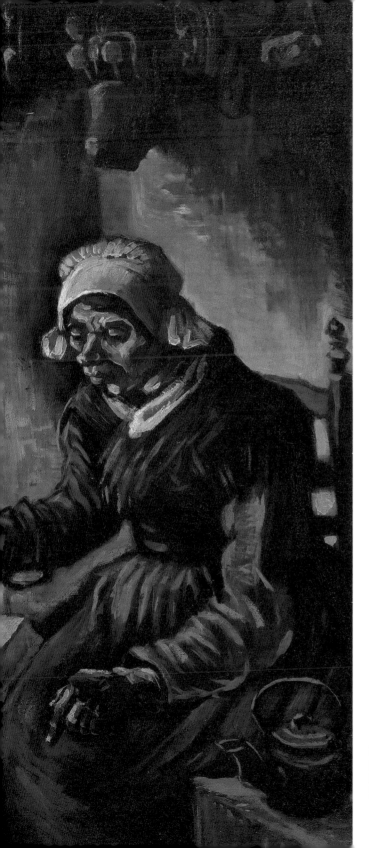

吃馬鈴薯的人
1885 年
82cm×114cm
阿姆斯特丹梵谷博物館

1883.9-1886.2

參 / 聽起來你早就入夥了

「啊，西奧，太絕了，印象派，光是這個名字就夠偉大的了。」走在巴黎的街上，梵谷顯得異常興奮。1886 年梵谷來到巴黎的時候，距離第一次印象派畫展舉辦已經有十二年了，此時印象派已經名聲大震。

蒙馬特區是巴黎北部的一塊高地，這裡聚居著大量的藝術家。梵谷進入柯爾蒙畫室學習，結識了科特萊特、席涅克、畢沙羅、秀拉、高更等，他們朝夕相處，談論藝術，交換作品，暢想未來。梵谷在激情的鼓舞下迅速投入工作，嘗試用印象派的筆法技巧作畫，拋棄了原來棕灰色的調色板，作品變得明亮起來。

與西奧合住讓他的生活好過了許多，這個時期他畫了蒙馬特的風光，塞納河邊的村落景色，咖啡店裡的各色人物。顏料店店主唐吉老爹成了梵谷的朋友，他在店裡出售梵谷的油畫，並且賒顏料和畫布給他。梵谷還在唐吉老爹的店裡搜集了好多日本浮世繪，用於臨摹。他們甚至一起策劃了兩次展覽，一次在一個小飯館，另一次在咖啡館。梵谷、羅特列克、秀拉、盧梭、高更、貝爾納、席涅克都提供了作品，免費參觀，廉價出售。他們把馬奈、莫內、竇加、西斯萊和畢沙羅這些成功者稱為「大林蔭道」，自稱「小林蔭道」。後來，這群人被當時的藝術評論稱為「新印象派」。

巴黎的熱鬧和繁華畢竟不是梵谷的歸宿，兩年後，他離開巴黎、向著陽光出發了。

延伸閱讀 · 更多精彩

1853.3-1883.9

1883.9-1886.2

1886.2-1888.2

1888.2-1889.4

1889.5-1890.5

1890.5-1890.7

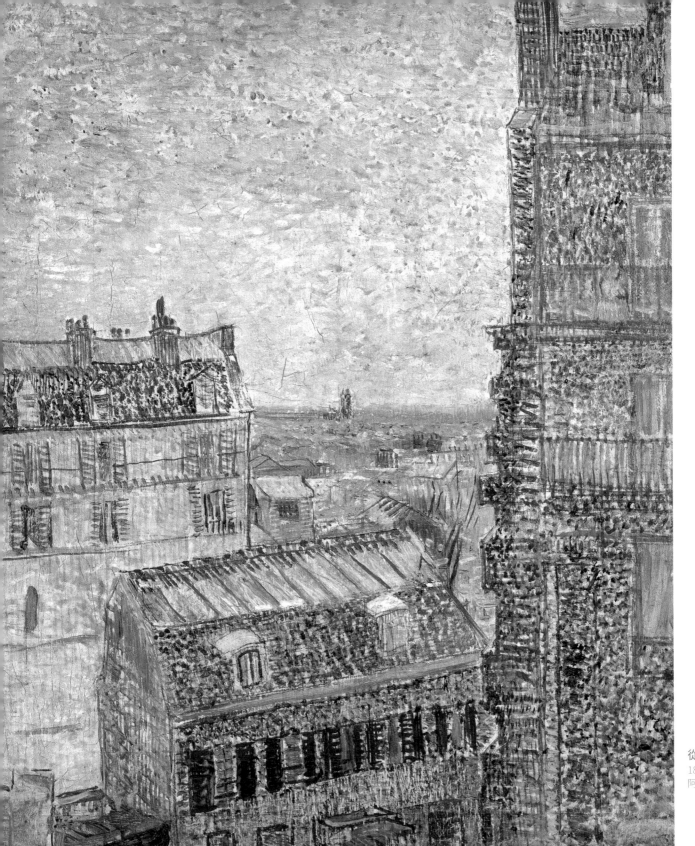

從勒皮克公寓眺望
1887 年　46cm×38c
阿姆斯特丹梵谷博物館

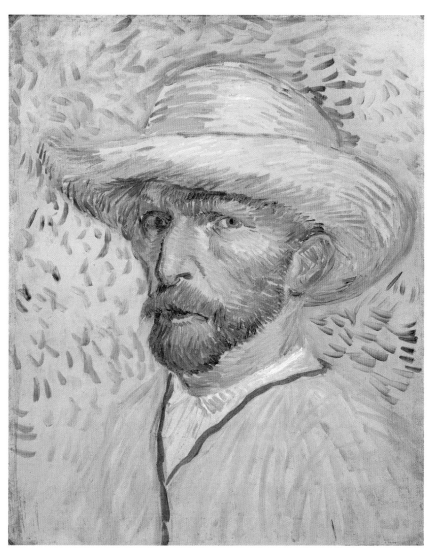

戴草帽的自畫像
1887 年 3—6 月　40.5cm×32.5 cm　阿姆斯特丹梵谷博物館

1886.2-1888.2

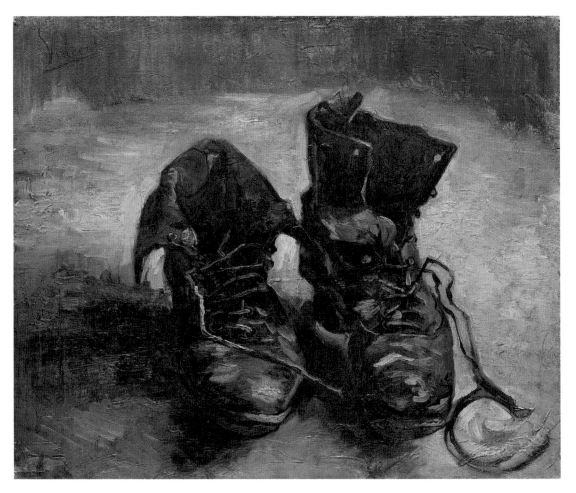

一雙皮鞋
1886 年　37.5cm×45cm　阿姆斯特丹梵谷博物館

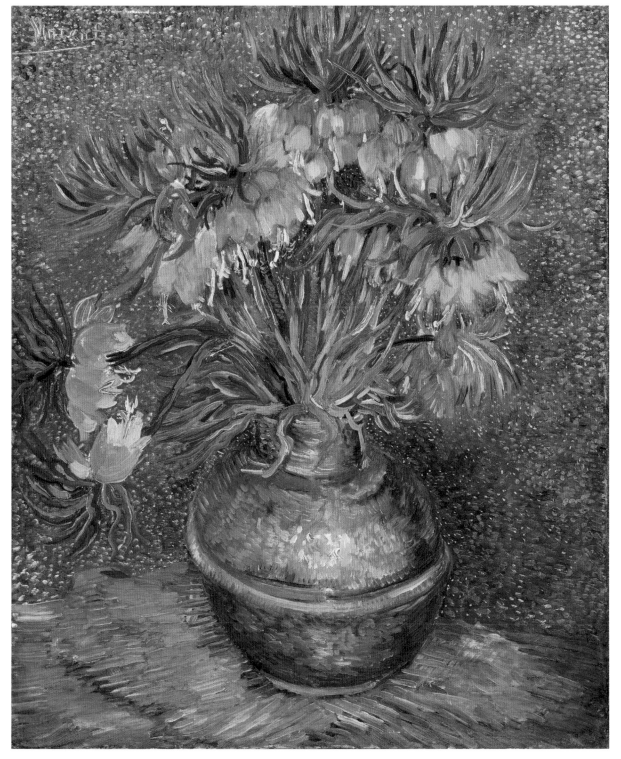

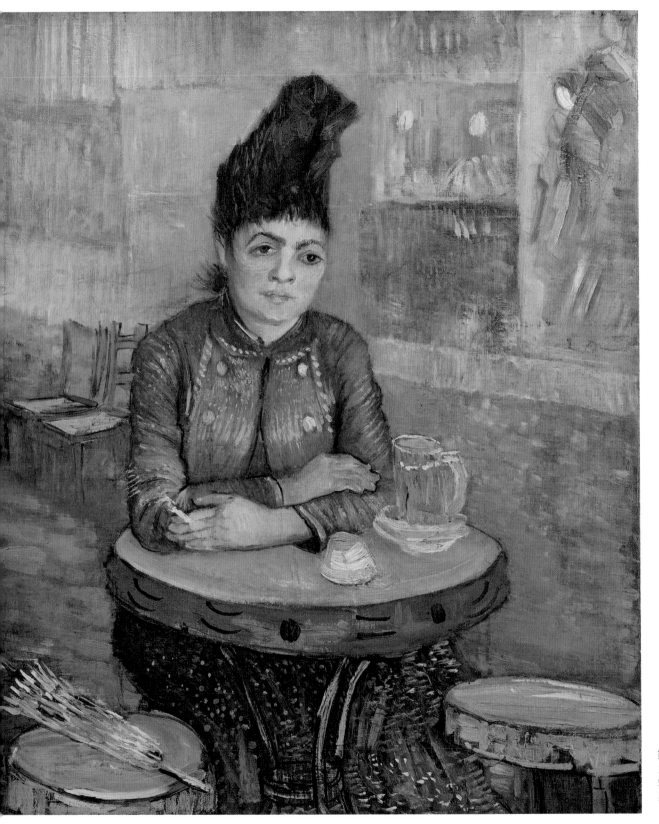

鈴鼓咖啡廳的阿格斯蒂娜
1887 年 2—3 月
55.5cm×46.5cm
奧特洛庫勒 · 穆勒博物館

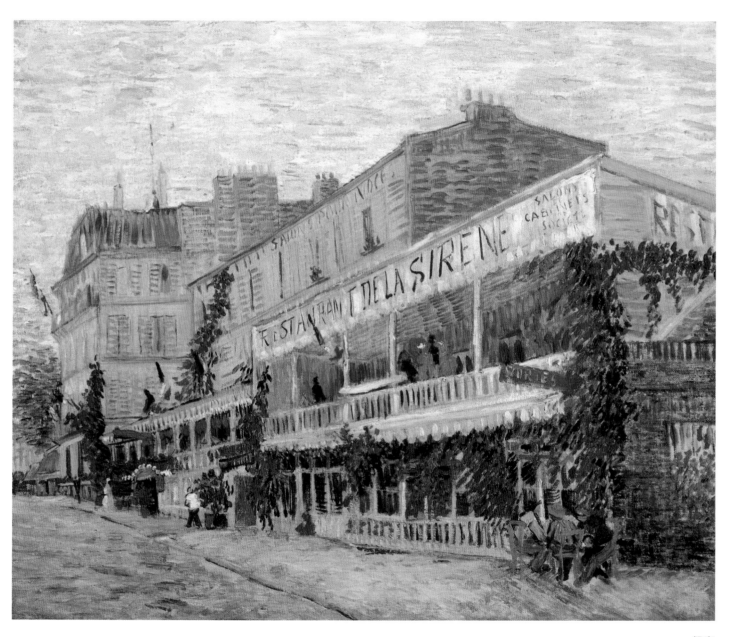

餐廳
1887 年　54cm×65cm　巴黎奧賽博物館

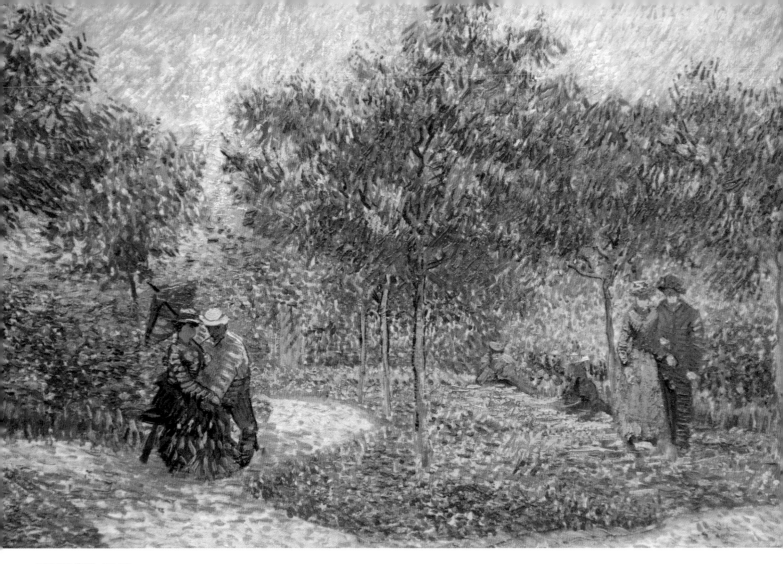

阿涅爾公園（局部）
1887 年 6—7 月　75cm×112.5cm　阿姆斯特丹梵谷博物館

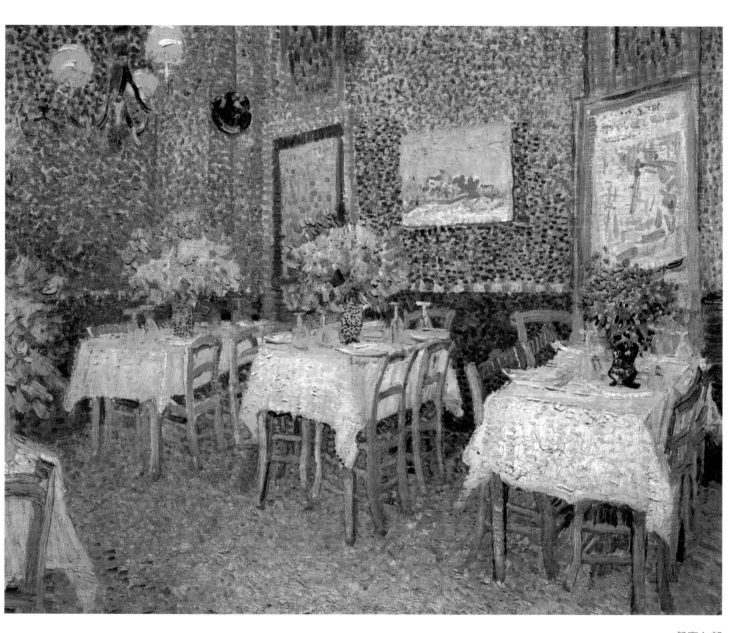

餐廳內部
1887 年 6—7 月　45.5cm×56.5cm　奧特洛庫勒·穆勒博物館

1886.2-1888.2

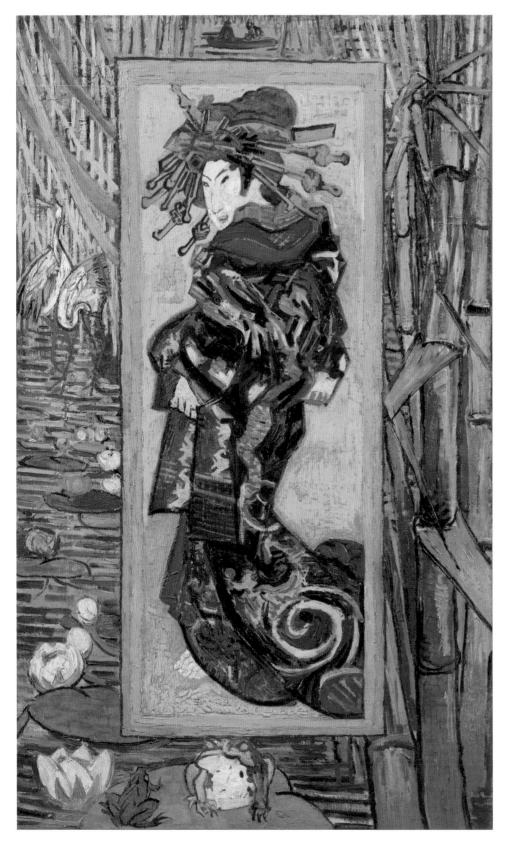

花魁（仿溪齋英泉）
1887 年 10—11 月
105cm×60.5cm
阿姆斯特丹梵谷博物館

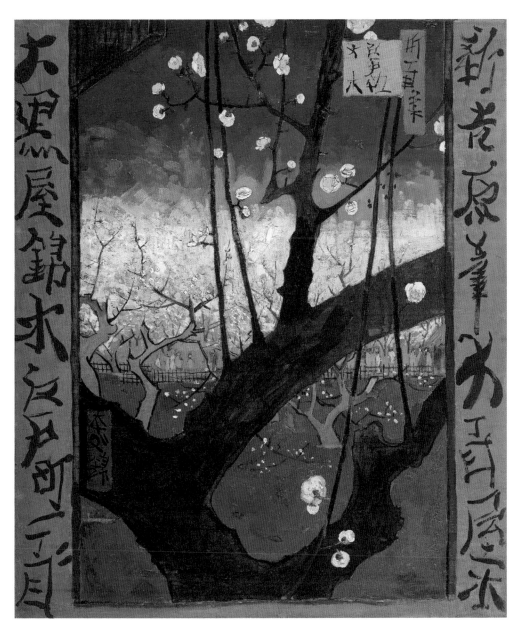

開花的梅樹
1887 年 10—11 月　55cm×46cm　阿姆斯特丹梵谷博物館

1886.2-1888.2

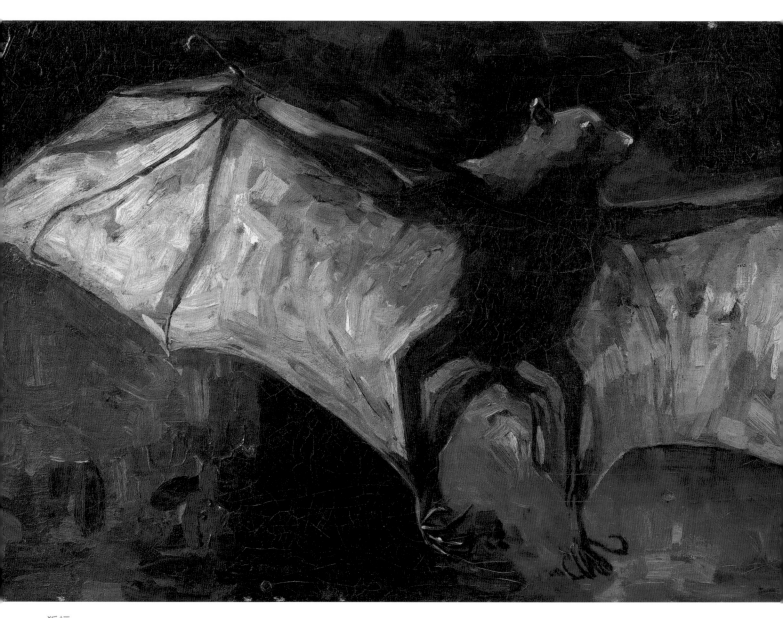

狐蝠
1885 年 10 —11 月　41.5cm×79.0 cm　阿姆斯特丹梵谷博物館

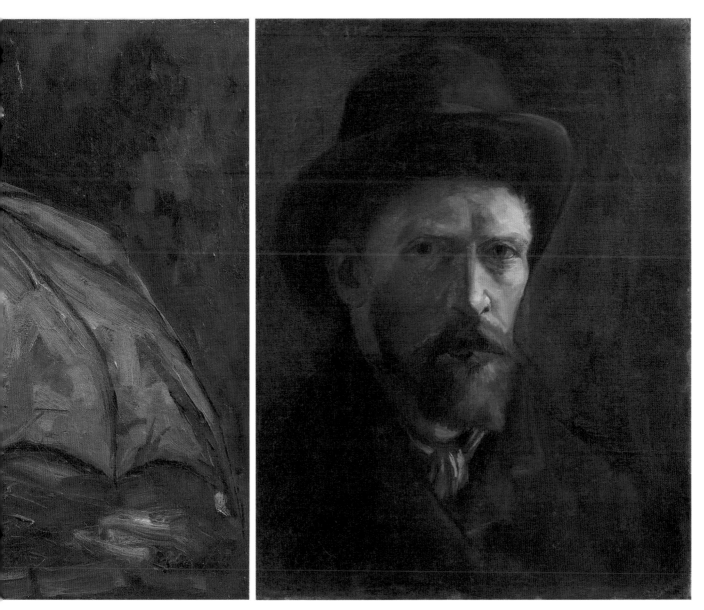

自畫像（暗色毛氈帽）
1886 年　41.5cm×32.5cm　阿姆斯特丹梵谷博物館

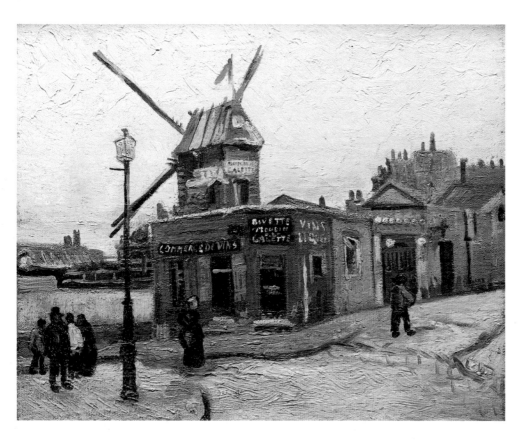

煎餅磨坊
1886 年　38.5cm×46cm
奧特洛庫勒·穆勒博物館

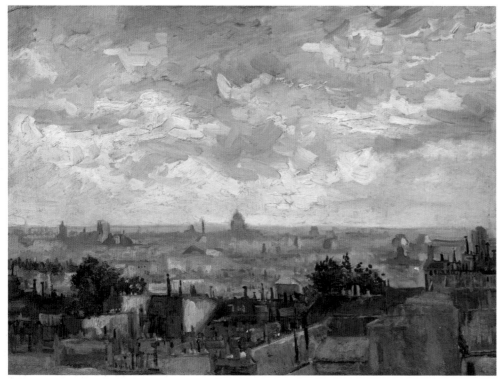

巴黎屋頂的景色
1886 年　54cm×72.5cm
阿姆斯特丹梵谷博物館

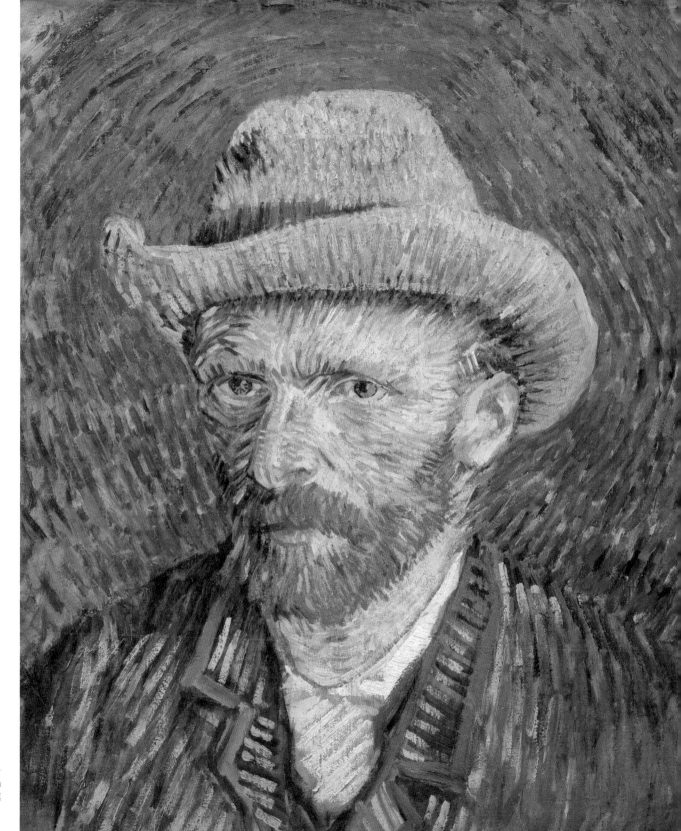

■畫像（灰色毛氈帽）
1887 年冬
44cm×37.5cm
阿姆斯特丹梵谷博物館

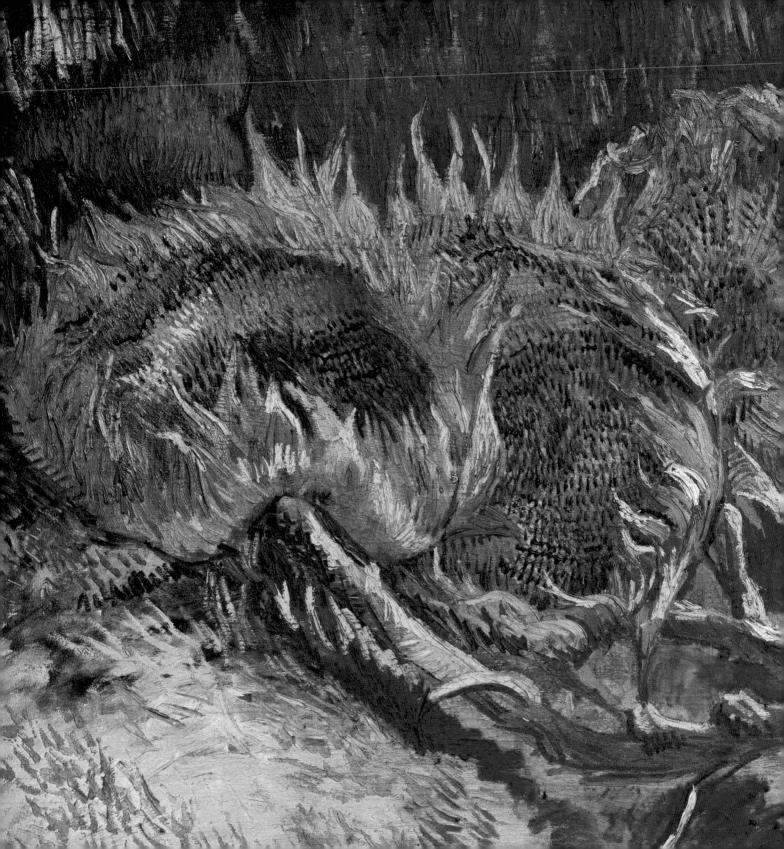

向日葵
1887 年 7 − 9 月　60cm×100cm
奧特洛庫勒·穆勒博物館

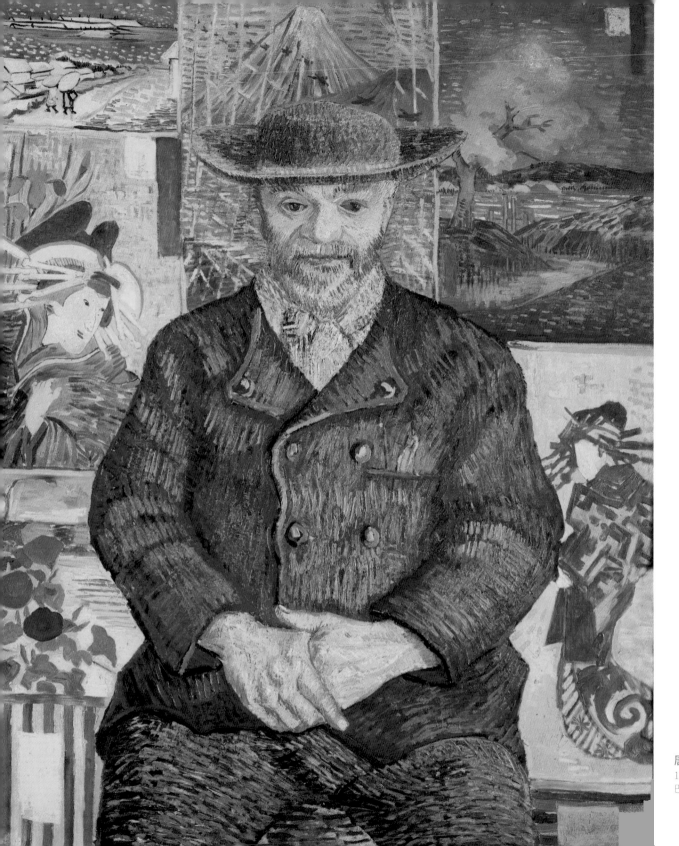

唐吉老爹肖像
1887 年冬　65cm×51cm
巴黎羅丹美術館

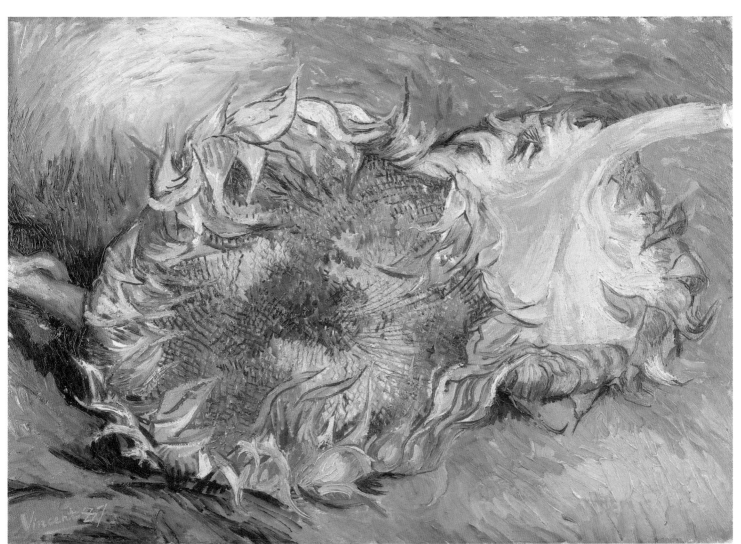

向日葵

1887 年　43cm×61cm　紐約大都會藝術博物館

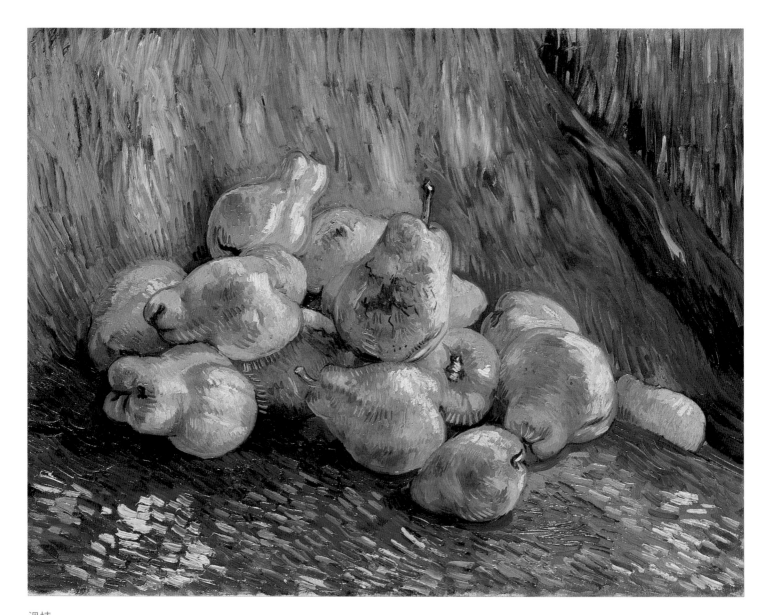

溫桲
1887 年冬　46cm×59.5cm　德雷斯頓國家博物館現代大師美術館

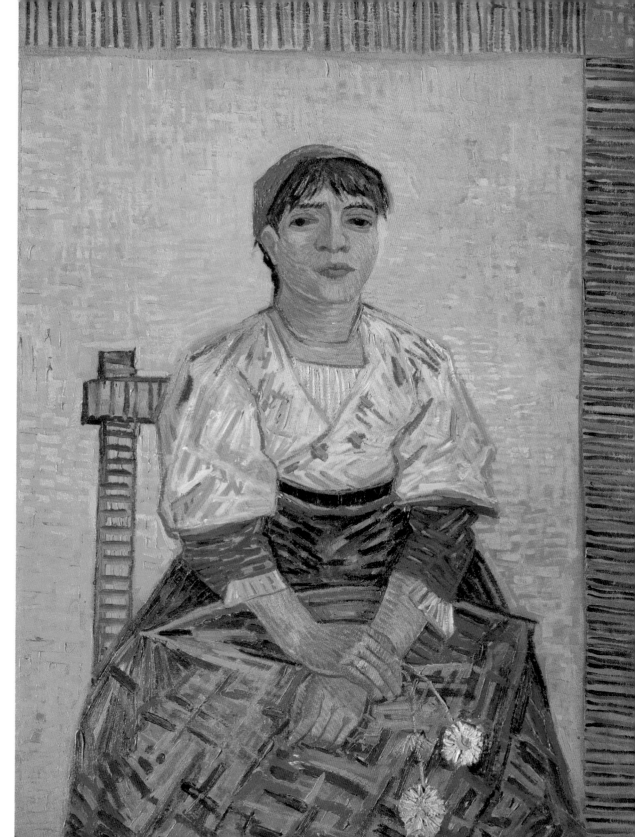

義大利女人
1887 年　81cm×60cm
巴黎奧賽博物館

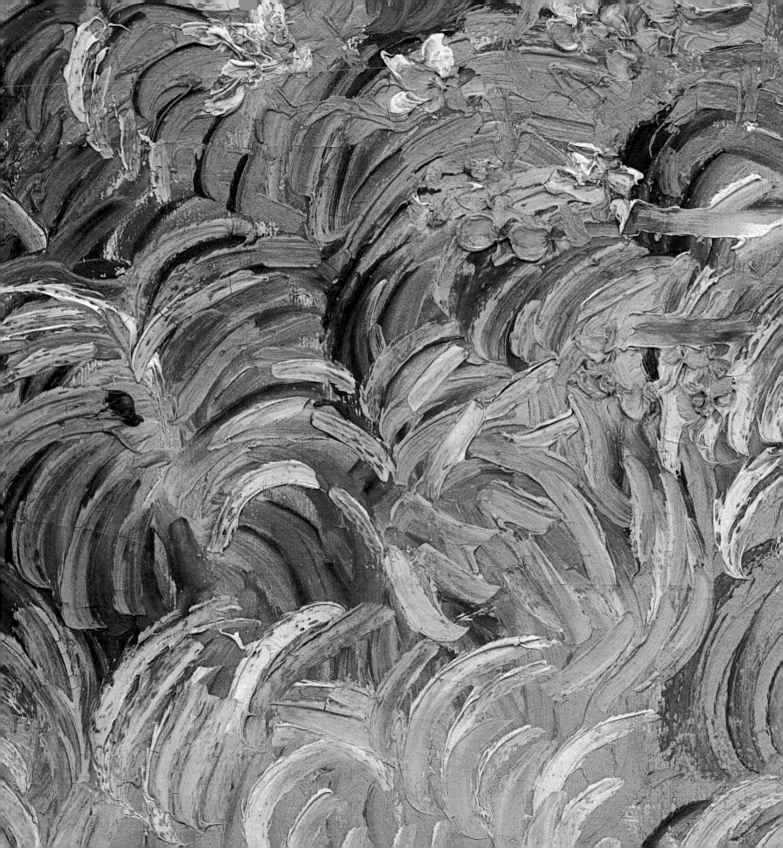

肆 / 朋友們，到亞爾來吧

從里昂火車站出發，經過一天一夜的火車旅程，35 歲的梵谷到達法國南部小城——亞爾。「太陽又大又圓」，這讓梵谷一下子看到了「一種通透的、燦爛的、蓬勃的生命的本質」，感到「空前的喜悅」。他給西奧寫信說：「希望成功的欲望已經消失，我畫畫只是因為我必須畫。」

梵谷每天早上背著畫箱出門，沿著河邊行走，遇到吸引他的景色就停下來迅速支好畫架。一般上午和下午各畫一幅油畫。春暖花開的時節，他畫了早春開滿鮮花的樹，色彩清新明快。六月，他去了地中海海濱小漁村聖瑪麗，在那裡畫海景和漁村、畫河上的吊橋。他還結交了新朋友——郵差魯倫一家人、比利時畫家、法國軍團步兵，為他們所有人畫肖像。亞爾的夏天熱得要人命，但他堅持戶外寫生，用色越來越明亮，畫風日漸成熟。在不足一年的時間裡，梵谷畫了 200 餘幅作品，比他在巴黎兩年畫的總和還要多。

為了實現「南方畫室」的夢想，梵谷向所有畫家朋友們發出「到亞爾來吧」的邀約。十月深秋，高更來了。為了迎接高更的到來，梵谷把整個房子刷成了自己鍾愛的黃色，添置了傢俱，並且更瘋狂地創作，他畫了靜物、自畫像和一些向日葵。他們一起外出寫生，暢談藝術，一起花每一分錢，高更還做得一手好菜，兩人生活愜意。但是，好景不長，爭吵開始了，高更說：「你永遠成不了藝術家！除非你在觀察大自然以後，再回到畫室裡把它們畫出來。」梵谷反駁道：「有自然才產生激情，有激情才叫藝術！」這樣的爭吵把兩人搞得疲憊不堪，一切都與他們希望的樣子相反。聖誕前夕，一次激烈的爭吵後梵谷割下了自己的左耳，入院接受精神治療，高更在恐懼中落荒而逃。

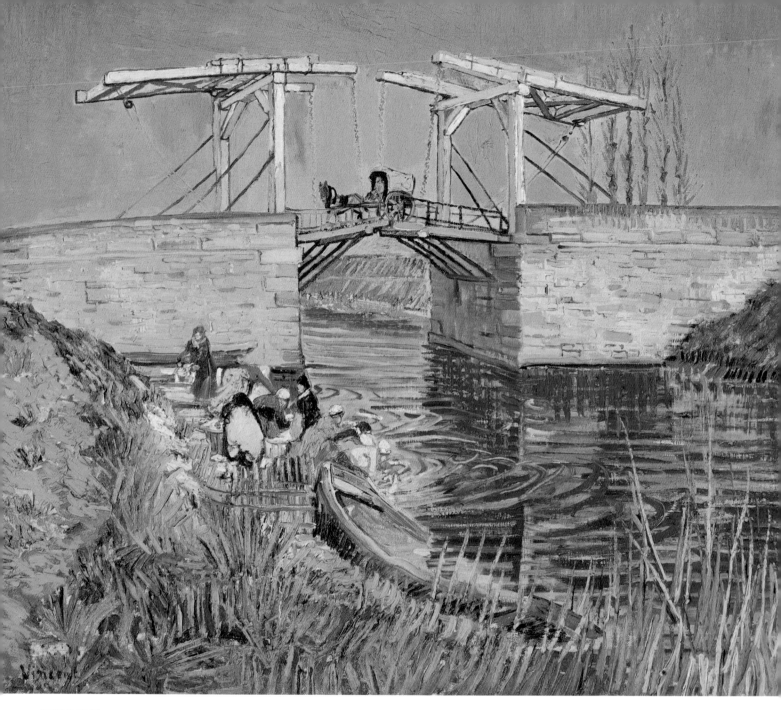

亞爾的吊橋
1888 年 4 月　60cm×65cm
蘇黎世比爾勒基金會收藏

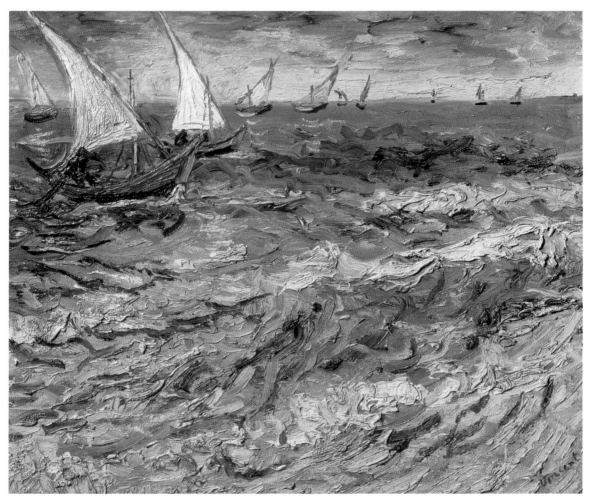

海上的漁船
1888 年 6 月　44cm×53cm　莫斯科普希金美術館

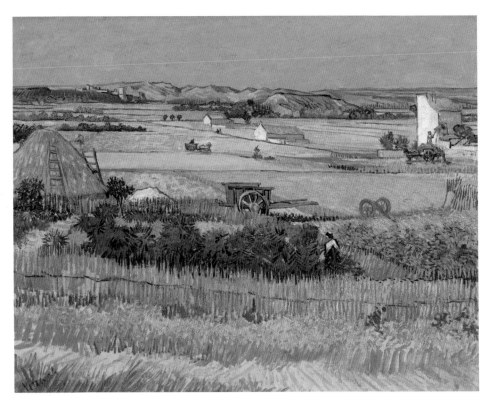

收穫時節
1888 年 6 月　73cm×92cm　阿姆斯特丹梵谷博物館

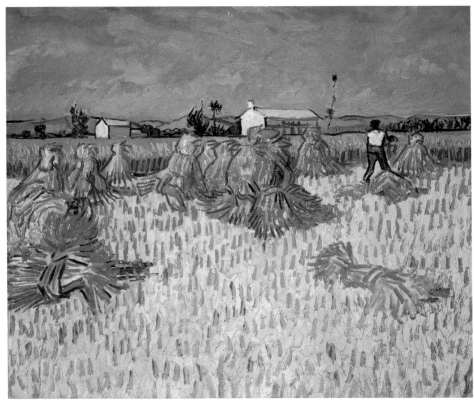

普羅旺斯的收穫時節
1888 年　50cm×60cm　以色列博物館

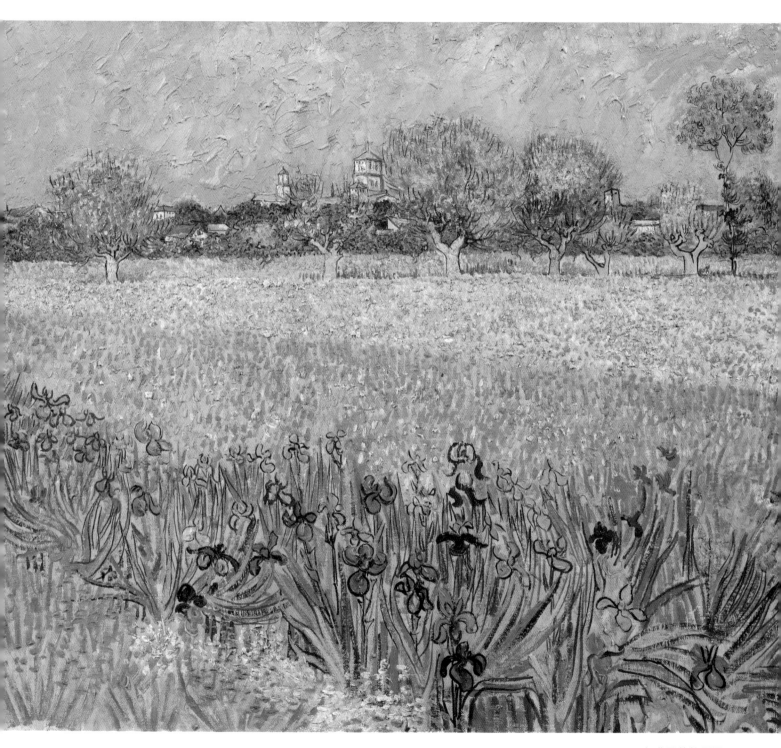

有鳶尾花的風景
1888 年 5 月　54 cm×65 cm　阿姆斯特丹梵谷博物館

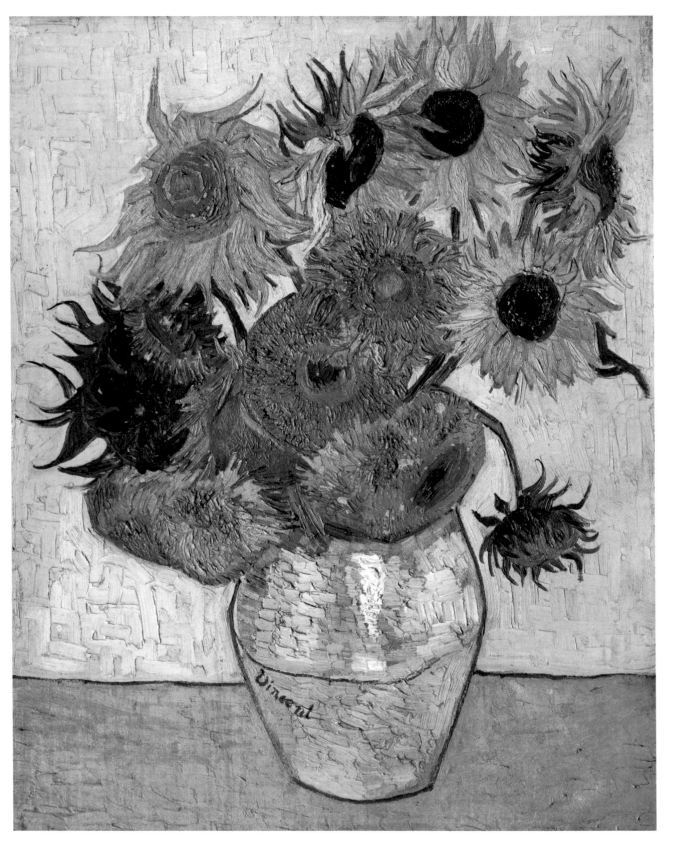

向日葵
1888 年 7 月
92cm×73cm
慕尼克新繪畫陳列館

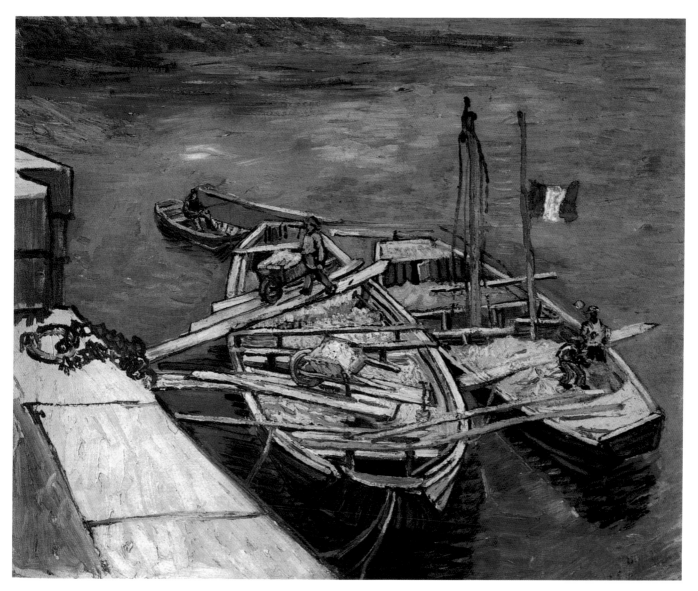

靠岸的沙船
1888 年 8 月　55.1cm×66.2cm　埃森弗柯望博物館

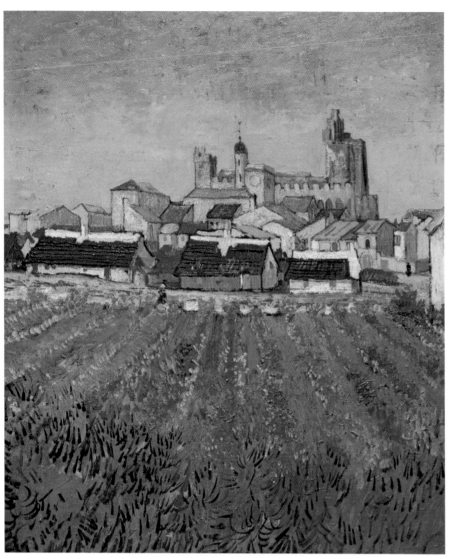

海邊風景
1888 年　64cm×53cm　奧特洛庫勒‧穆勒博物館

夜間咖啡館
1888 年 9 月　70cm×89cm　耶魯大學美術館

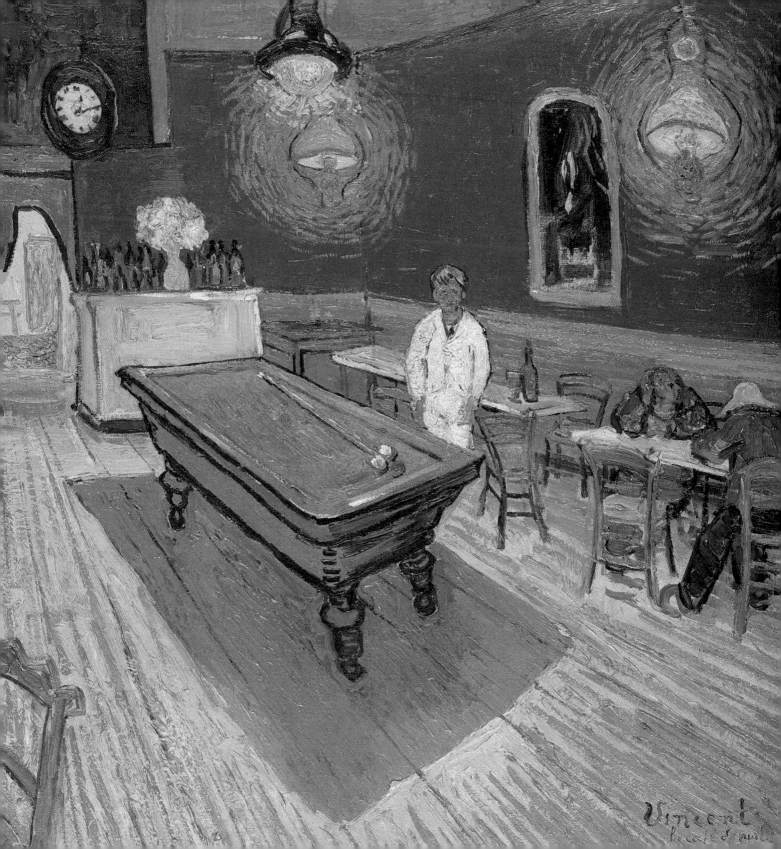

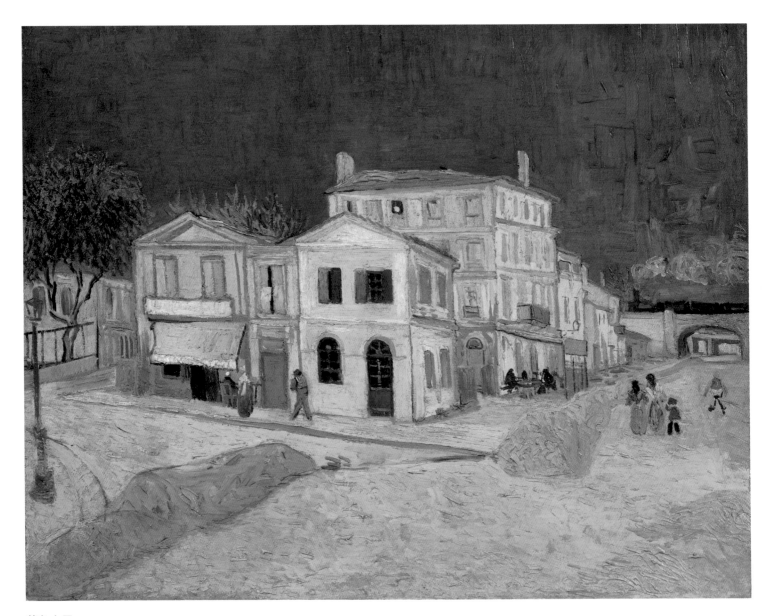

黄色小屋
1888 年 9 月　72cm×91.5cm　阿姆斯特丹梵谷博物館

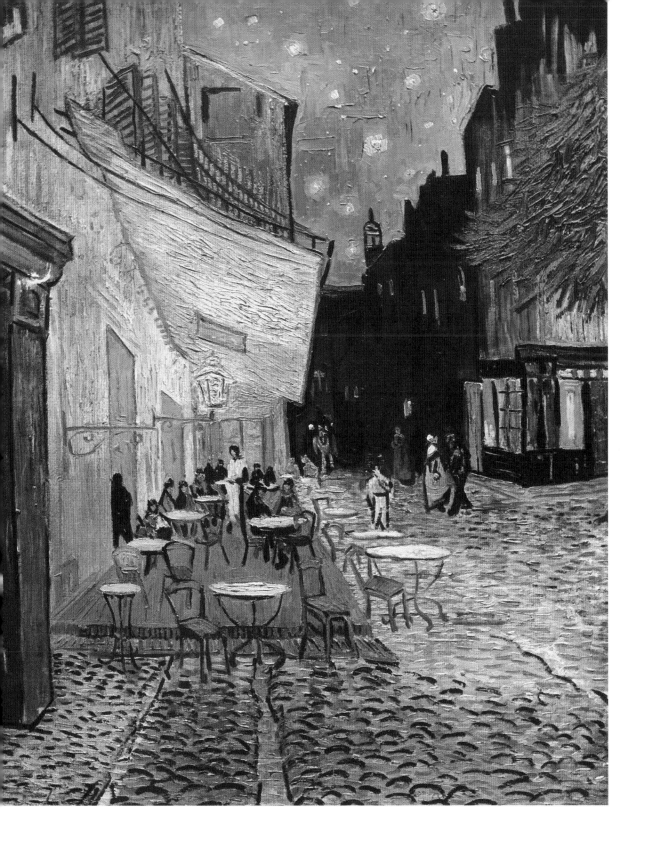

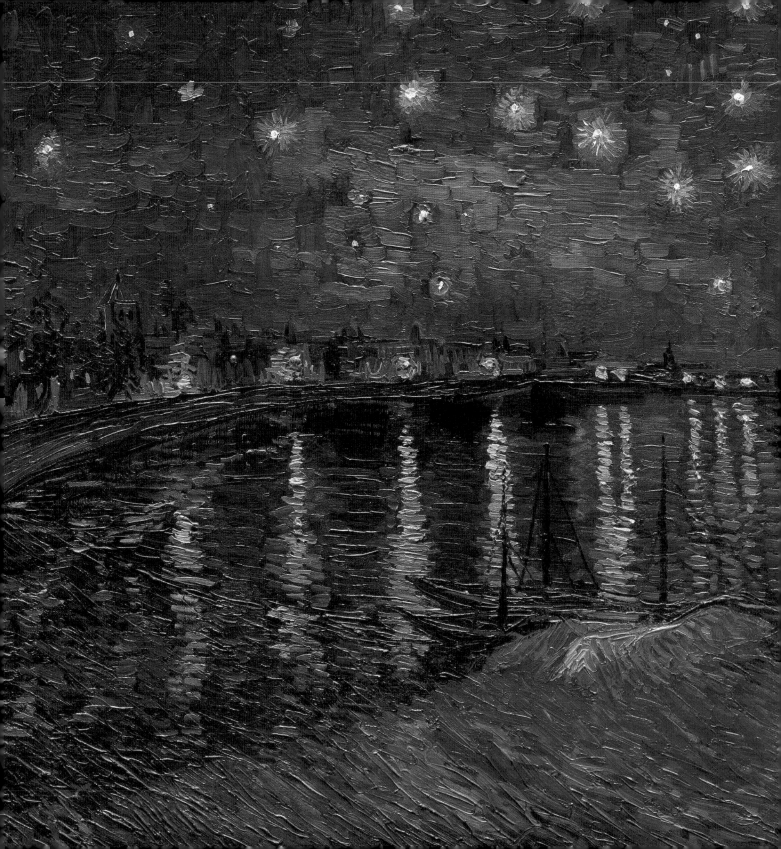

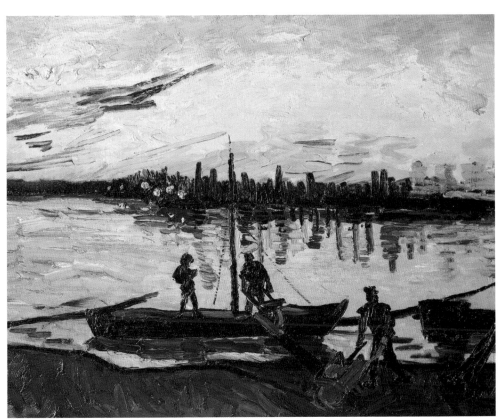

運煤駁船
1888 年 8 月　53.5cm×64cm　馬德里提森·博內米薩博物館

隆河星夜
1888 年 9 月　72.5cm×92cm　巴黎奧賽博物館

1888.2-1889.4

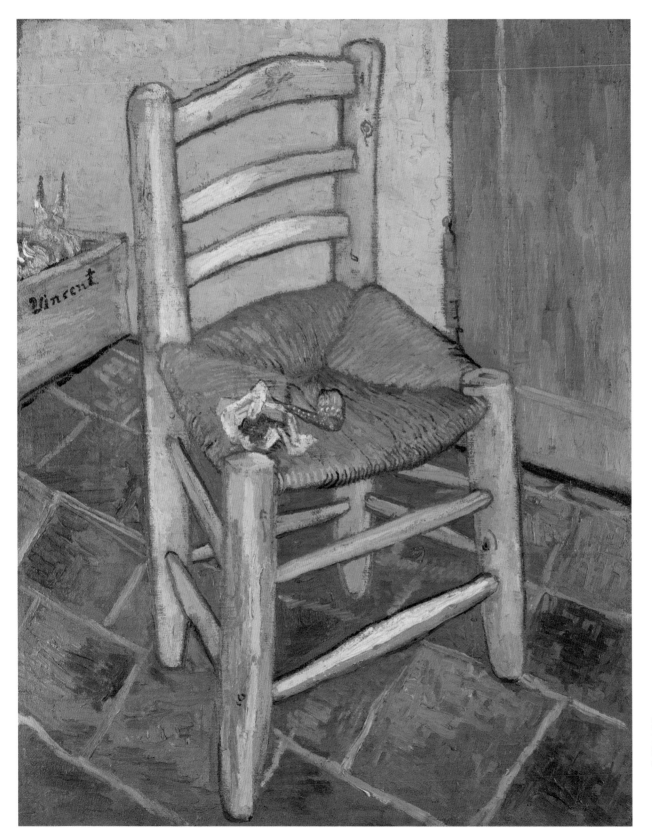

梵谷的椅子
1888 年 12 月
91.8cm×73cm
倫敦國家美術館

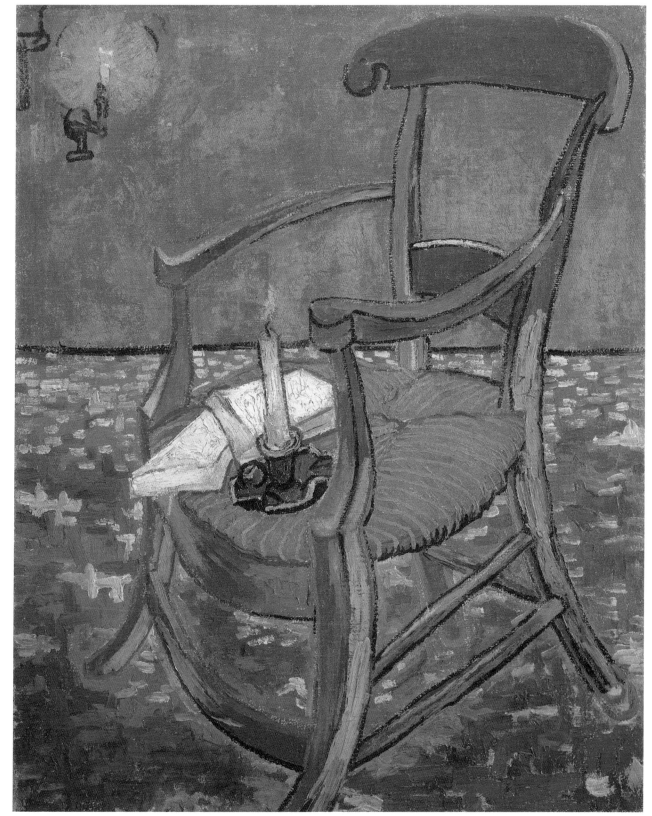

高更的椅子
1888 年 12 月
90.5cm×72.5cm
阿斯特丹梵谷博物館

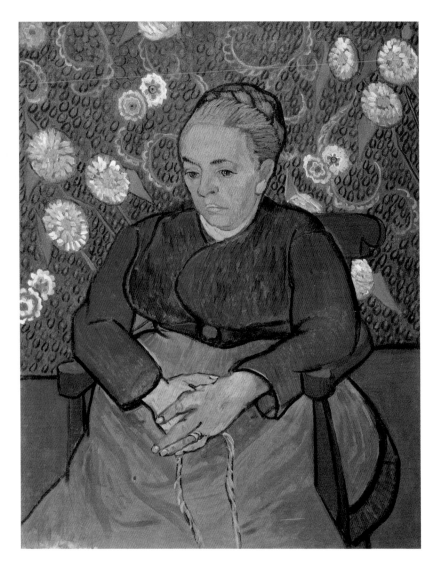

魯倫夫人
1889 年 3 月　91cm×71.5cm　阿姆斯特丹市立博物館

<div align="right">

郵差魯倫
1889 年 2 月　79.5cm×63.5cm　奧特洛庫勒·穆勒博物館

</div>

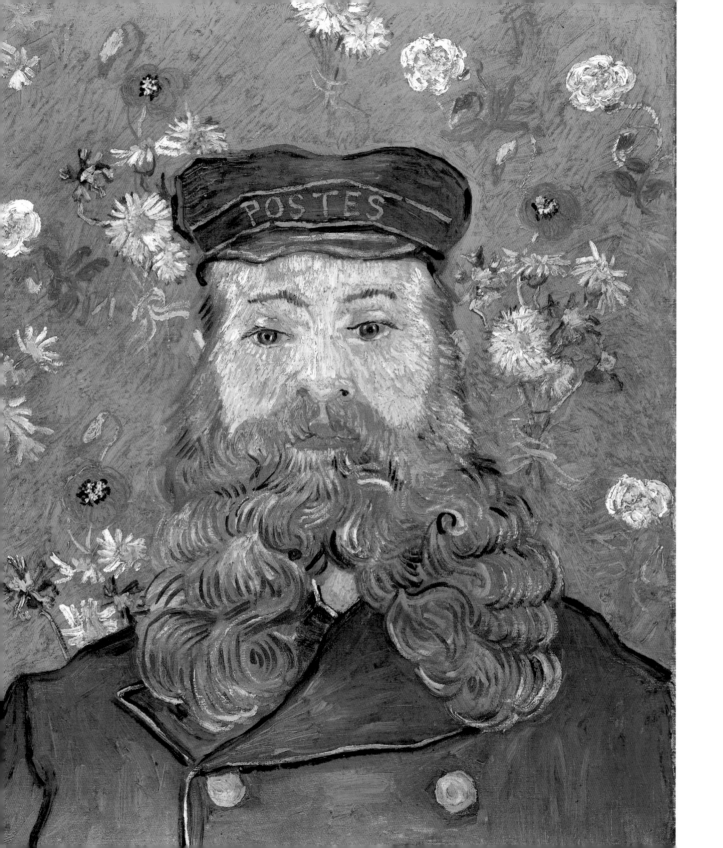

埃頓花園的回憶
1888 年 11 月　73.5cm×92.5cm　聖彼德堡冬宮博物館

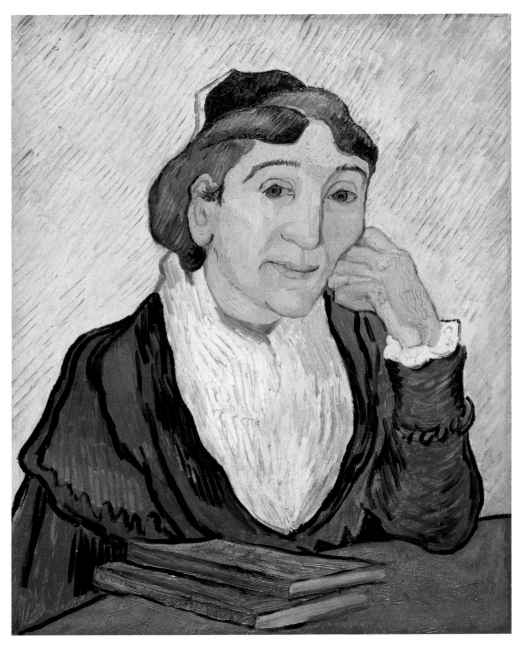

吉努夫人
1888 年 11 月　60cm×49cm　羅馬國立現代及當代藝術美術館

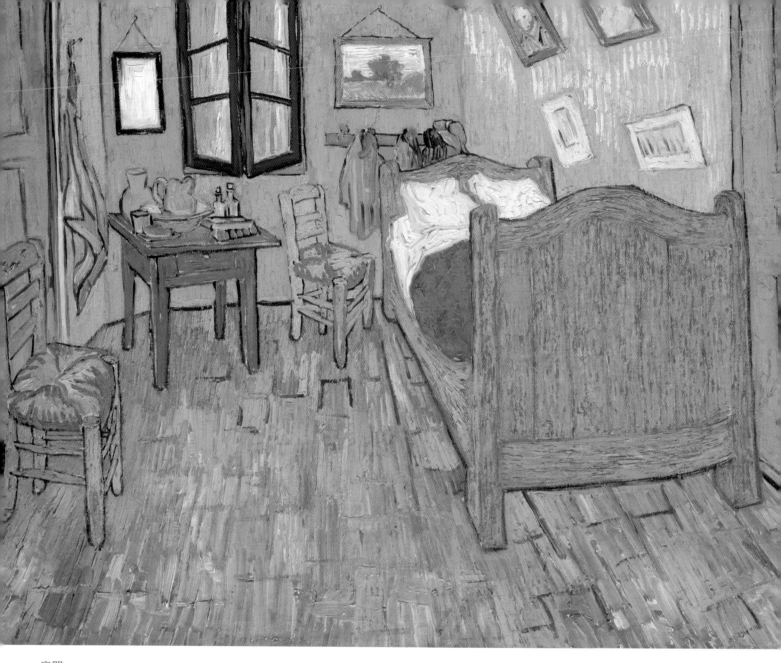

房間
1889 年　73cm×92cm
芝加哥藝術博物館

向日葵
1889 年 1 月
95cm×73cm
阿姆斯特丹梵谷博物館

F458.2-1889.4

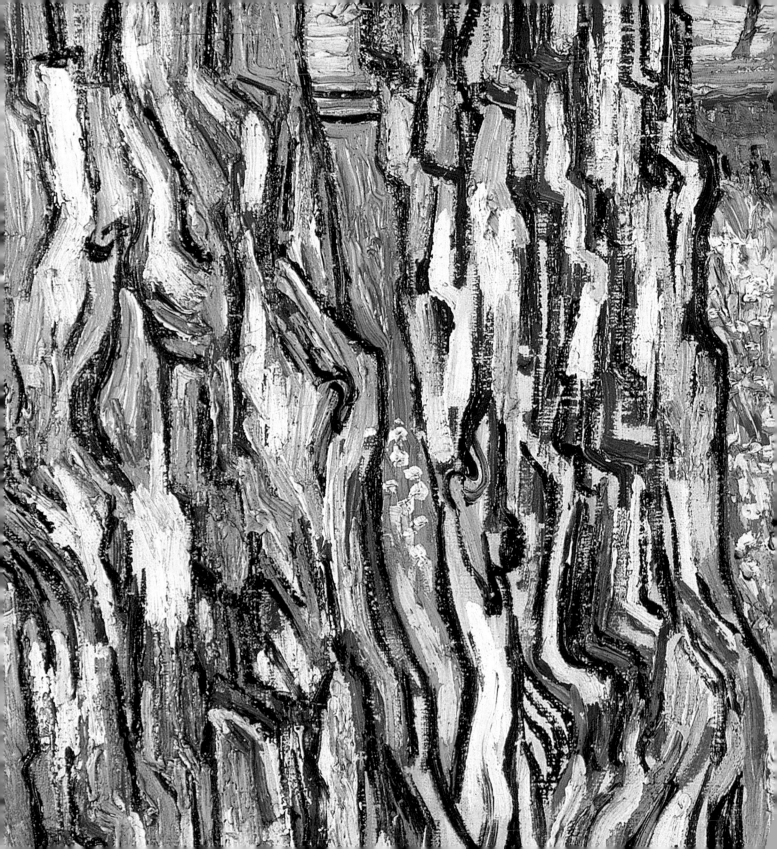

肆 / 好日子終於來了

梵谷的歇斯底里驚動了太多人，不得不住進精神病院。當他的病情緩解獲准出院後，鄰居們仍深感不安，聯名上書市長要求他離開。於是，西奧安排他住到了離亞爾不遠的聖雷米精神療養院。

梵谷的病房在二樓，他可以從窗子看到外面的風景，太陽掛在碧藍的天空上，下面是姹紫嫣紅的花園。經過多次向醫生請求，梵谷被批准可以在早晨和傍晚時到花園裡畫畫，他還在這裡擁有了一間畫室。這種間歇性癲癇每兩到三個月就會發作一次，發病時人會很瘋狂，而正常時他又像正常人一樣謙遜有禮。發病不能外出時，他就在室內臨摹米勒和林布蘭的作品，賦予作品新的理解和生命。

疾病的折磨使梵谷備感焦慮和孤獨。在等待下次發病的恐懼與煎熬中，他卻創作出那些充滿生機的作品，神話一般的《星夜》、怒放的《鳶尾花》、橄欖樹、麥田、山脈和山腳下的小村落。

「親愛的文森，　祝賀你！你的《紅色葡萄園》被比利時畫家尤金·博赫的姐姐安娜·博赫購買，價格 400 法郎。」好日子終於來了。此前，梵谷的六幅油畫作品在布魯塞爾的一次群展上展出，其中之一就是這幅他生前賣掉的唯一畫作。

1890 年 2 月，杏花開放的時候，西奧的兒子小文森出生了。梵谷創作了頗具東方藝術神韻的作品《盛開的杏花》，作爲送給孩子的禮物，西奧邀梵谷重返巴黎。

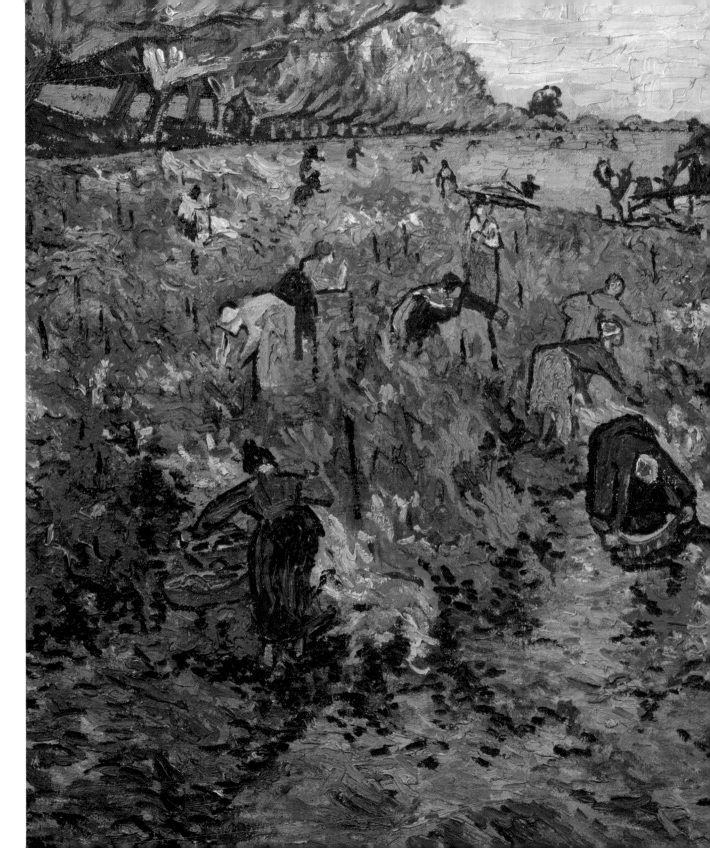

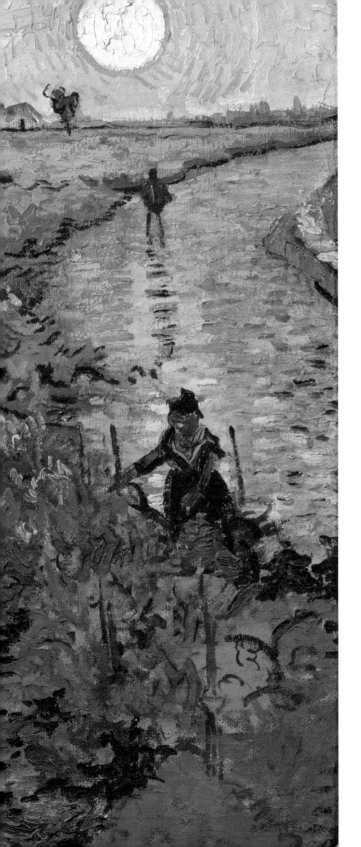

紅色葡萄園
1888 年 11 月　73cm x 91 cm
莫斯科普希金美術館

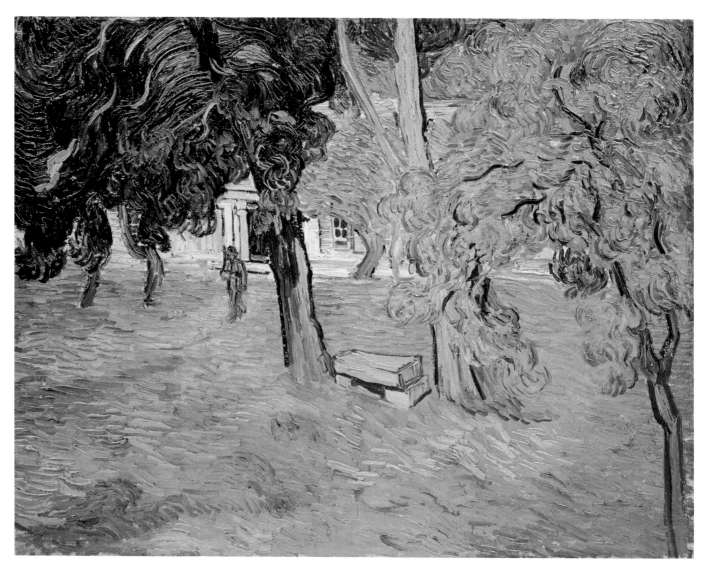

療養院的花園
1889 年 2 月 私人收藏

散步：落葉
1889 年 10 月
73.5cm x 60.5cm
阿姆斯特丹梵谷博物館

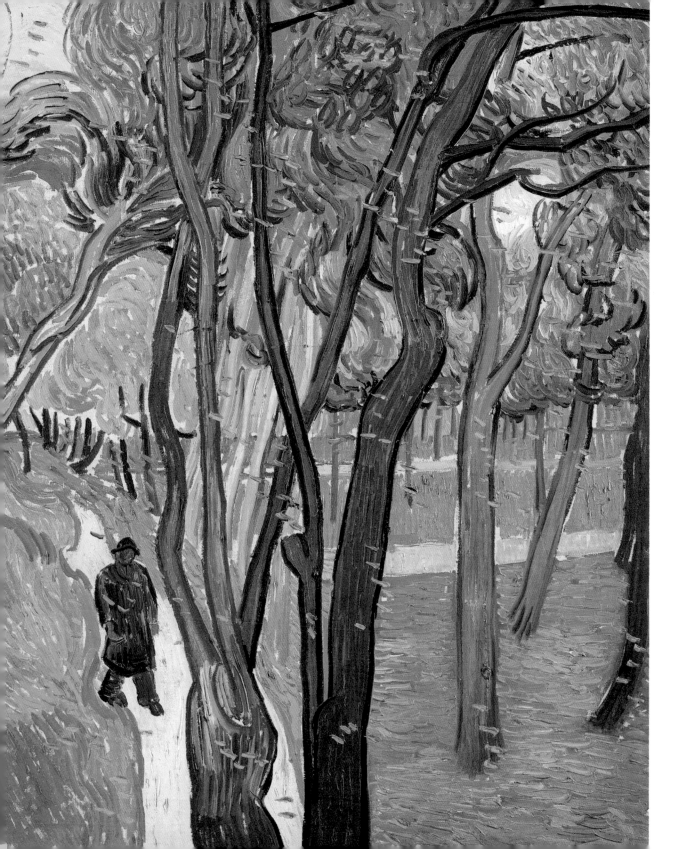

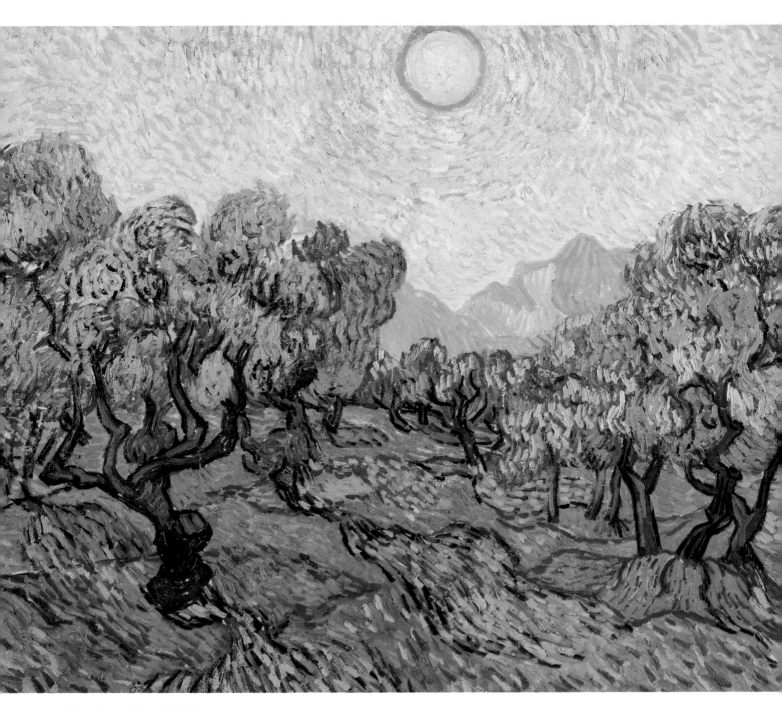

黃色天空和太陽下的橄欖樹
1889 年 11 月　73.7cm×92.7cm　明尼阿波利斯美術館

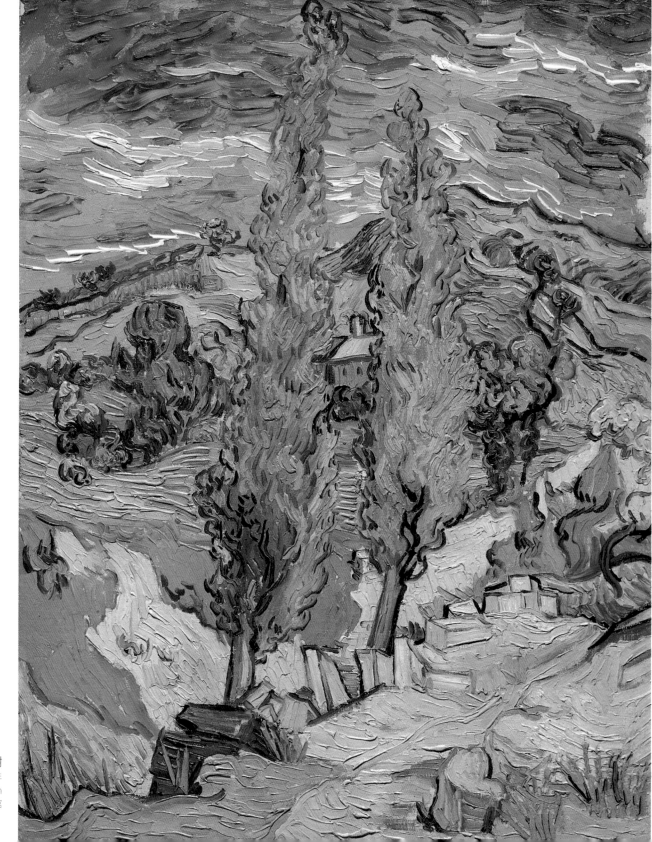

通往小路上的白楊樹
1889 年
61.6cm×45.7cm
克利夫蘭藝術博物館

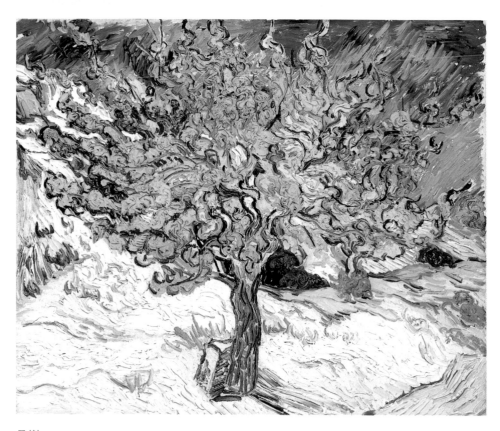

桑樹
1889 年 10 月　54cm×65cm　帕薩迪納諾頓·西蒙藝術博物館

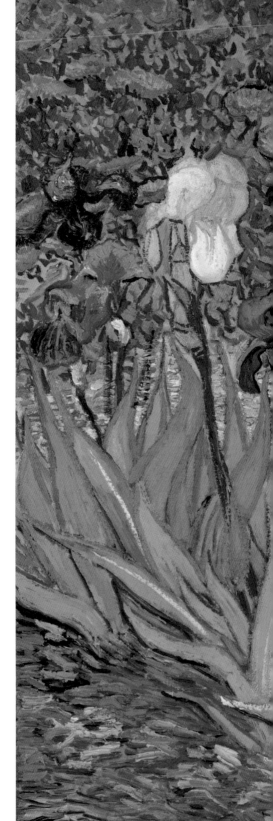

鳶尾花
1889 年 5 月　71cm×93cm
洛杉磯保羅·蓋蒂博物館

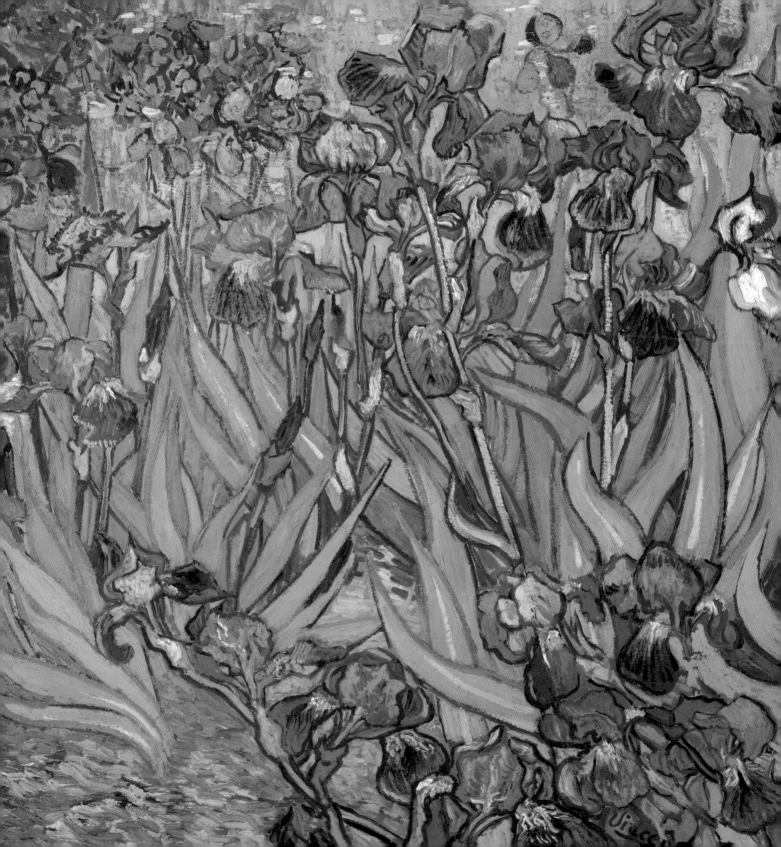

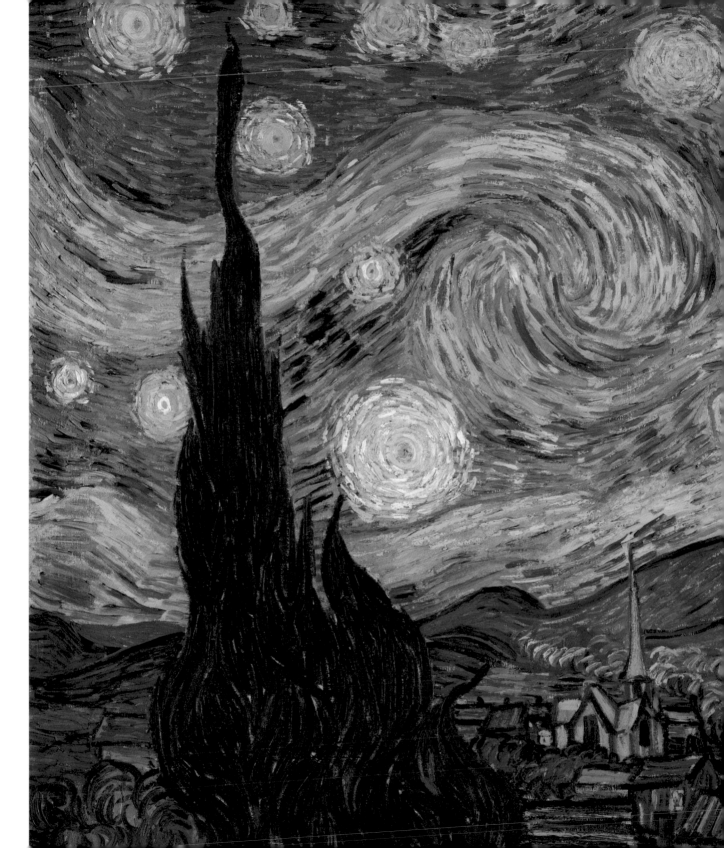

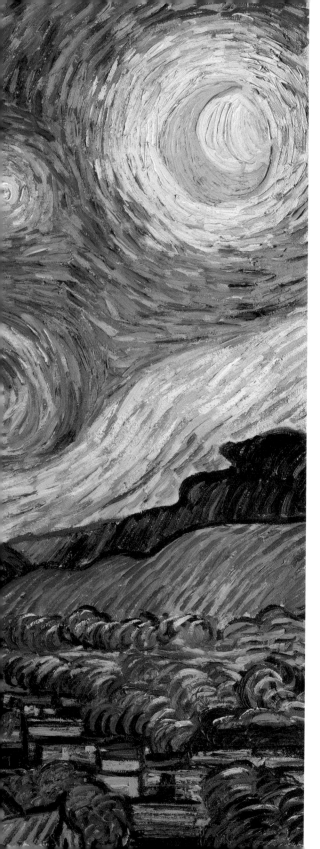

星夜
1889 年 6 月　73.2cm×92.1cm
紐約現代藝術博物館

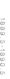

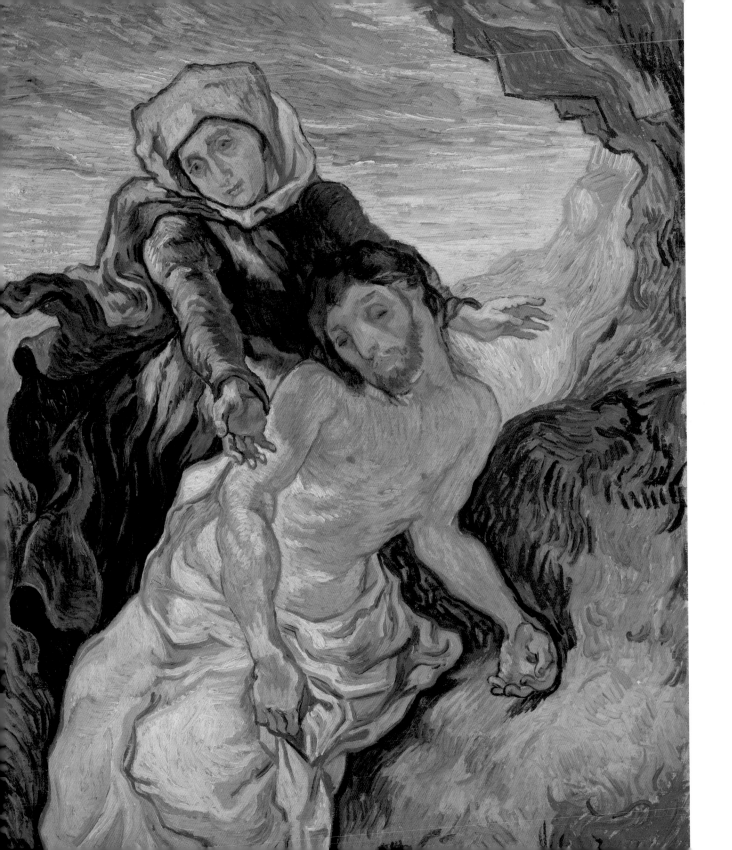

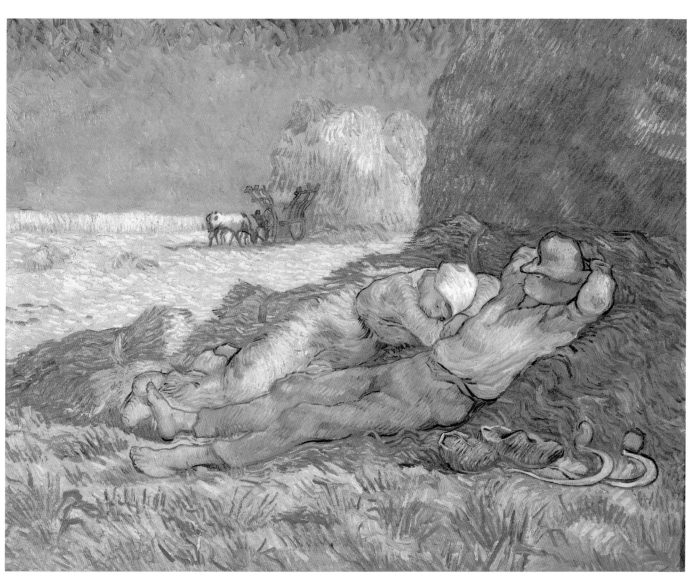

午睡（仿米勒）
1890 年　73cm×91cm　巴黎奧賽博物館

聖母憐子
1889 年 9 月　73cm×60.5cm
阿姆斯特丹梵谷博物館

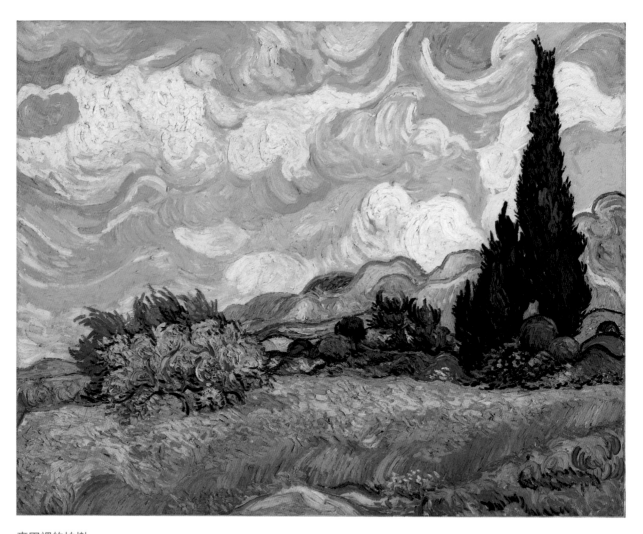

麥田裡的柏樹
1889 年　73.2cm × 93.4cm　紐約大都會藝術博物館

囚徒出操（仿多雷）
1890 年 2 月　80cm×64cm
莫斯科普希金美術館

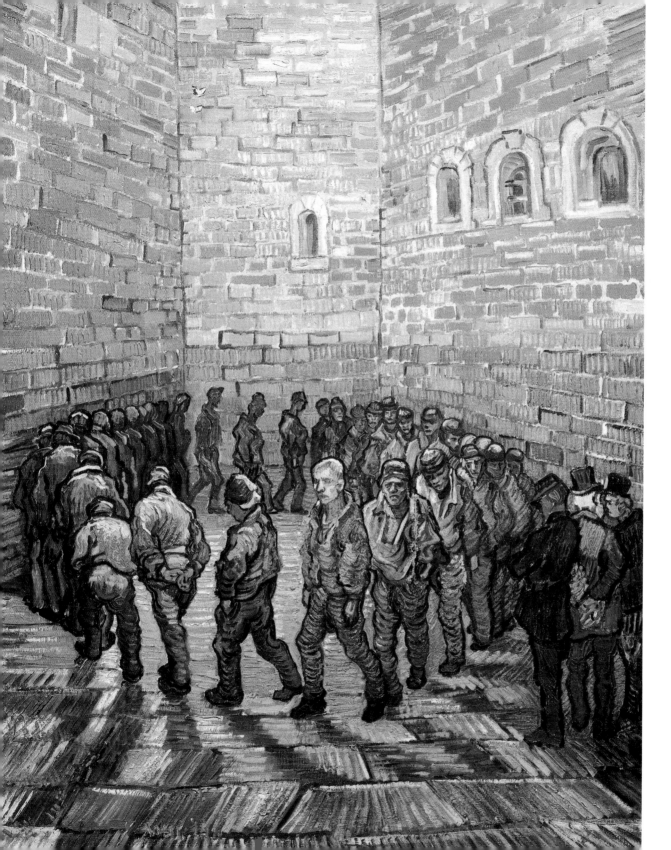

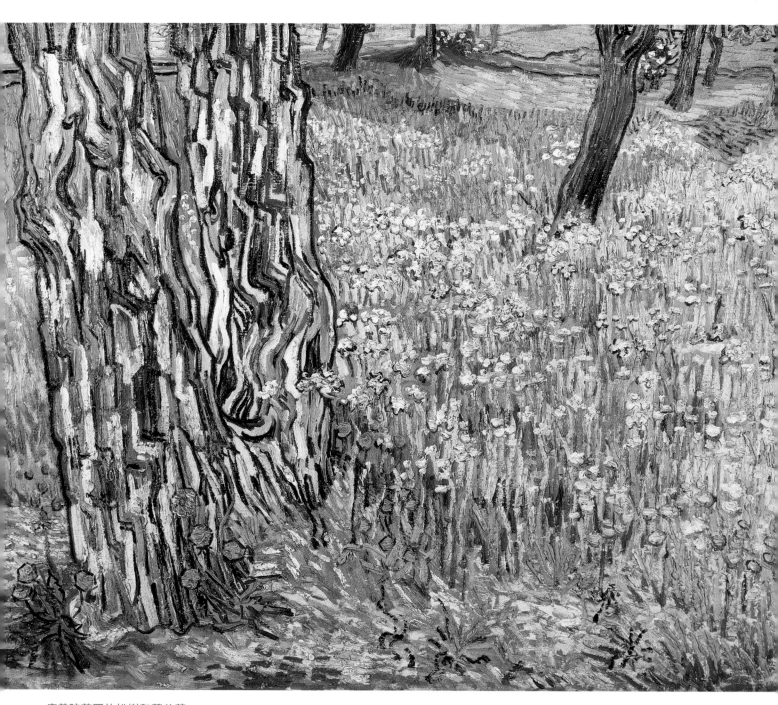

療養院花園的松樹和蒲公英
1890 年 4 月　72.5cm×91.5cm　奧特洛庫勒·穆勒博物館

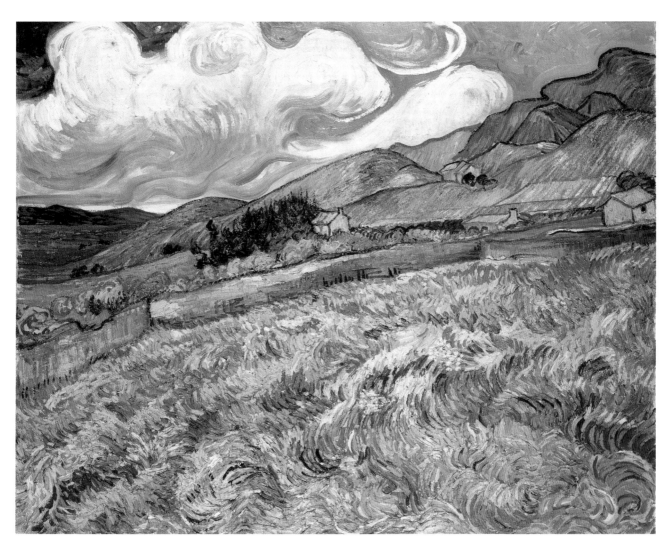

療養院後面的山上風景
1889 年　70cm×88cm　哥本哈根新嘉士伯美術館

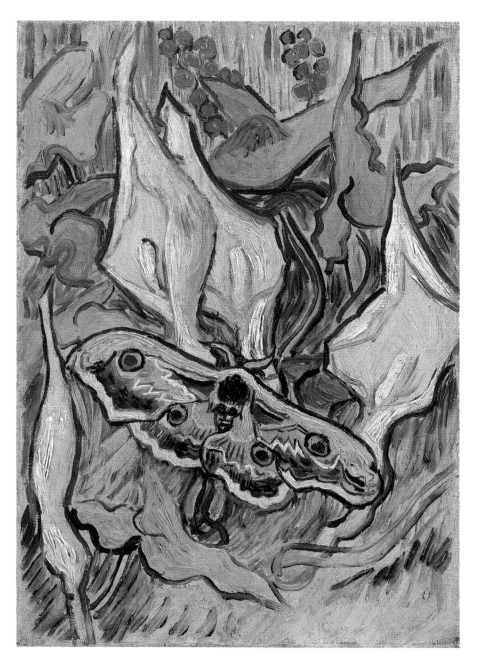

飛蛾
1889 年 5 月　33.5cm×24.5cm　阿姆斯特丹梵谷博物館

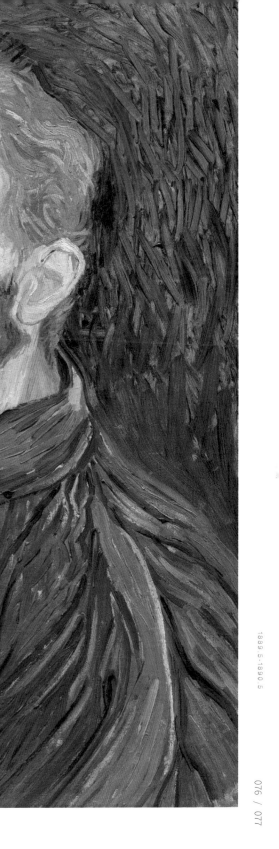

自畫像
1889 年 9 月
57cm×43.5cm
私人收藏

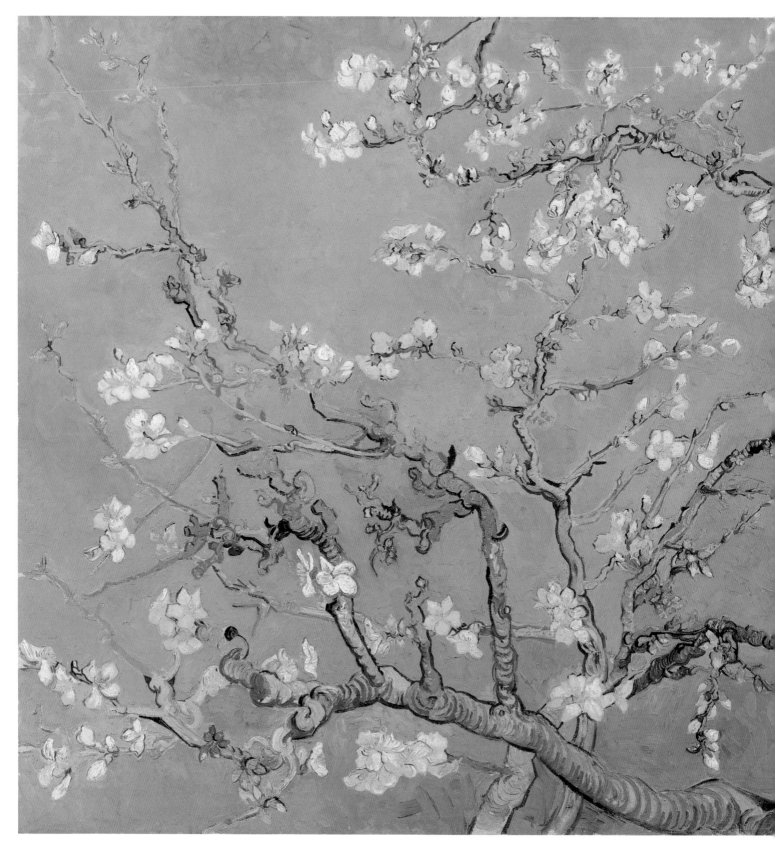

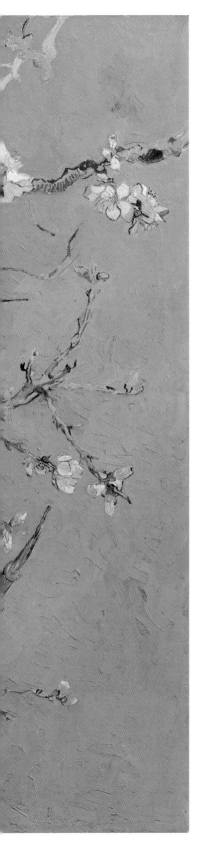

盛開的杏花
1890 年 4 月　73.5cm×92cm
阿姆斯特丹梵谷博物館

陸 / 無法畫出來的告別

1890 年春天，梵谷風塵僕僕到達巴黎的時候，他的氣色看起來好極了，健康而快樂。在與西奧一家共度了美好的 3 天后，梵谷隻身前往巴黎西北的奧維爾小鎮。

奧維爾是巴黎近郊的畫家村，那裡沒有現代化的工廠，只有美麗的樹林、天空和滿眼的紫羅蘭。在奧維爾，梵谷受到了加歇醫生的悉心照料，並和他成為親密的朋友。在加歇醫生順勢療法的治療下，梵谷全身心投入創作，在短短兩個多月的時間裡他創作了大約 70 幅油畫。梵谷為加歇和他的女兒畫背像畫，他也畫拉芙客棧裡的人們，但更多的時候是去鄉間寫生。他不再關注筆法和技巧，抓緊用生命的每一分每一秒來創作。

七月，西奧面臨被解雇，身體狀況堪憂，梵谷去巴黎看望西奧回來後情緒低落。早上，他照舊背著畫架出門。麥田莽莽蒼蒼，風吹過來，麥浪無邊無際地延伸開去。天空中飛過一大群烏鴉，哇哇叫著，黑色的烏雲讓他透不過氣來。他舉起槍，對準了自己的胸膛。

兩天后，1890 年 7 月 29 日，他死在西奧的身旁，年僅 37 歲。

梵谷在給西奧的信中寫道：「我的人生很失敗，對藝術的癡迷毫無回報，對此我無能為力！……但是，我仍然十分熱愛藝術和生活。」一個孤獨而躁動的靈魂從此獲得了永恆的安息。一個半月後，西奧辦了一次梵谷油畫展，展覽很成功。

兄長的離世，讓西奧一蹶不振。這位梵谷的守護者，在 6 個月後的一天，也隨兄長而去，年僅 33 歲。

1914 年，西奧與梵谷合葬，兩兄弟一起長眠在奧維爾鬱鬱青青的草地上。梵谷的大部分書信和作品被西奧的妻子妥善地保存。二十年後，他的畫名揚四海。

梵谷從來都沒有瘋，只是他跑得太快了，時代在他背後氣喘吁吁。

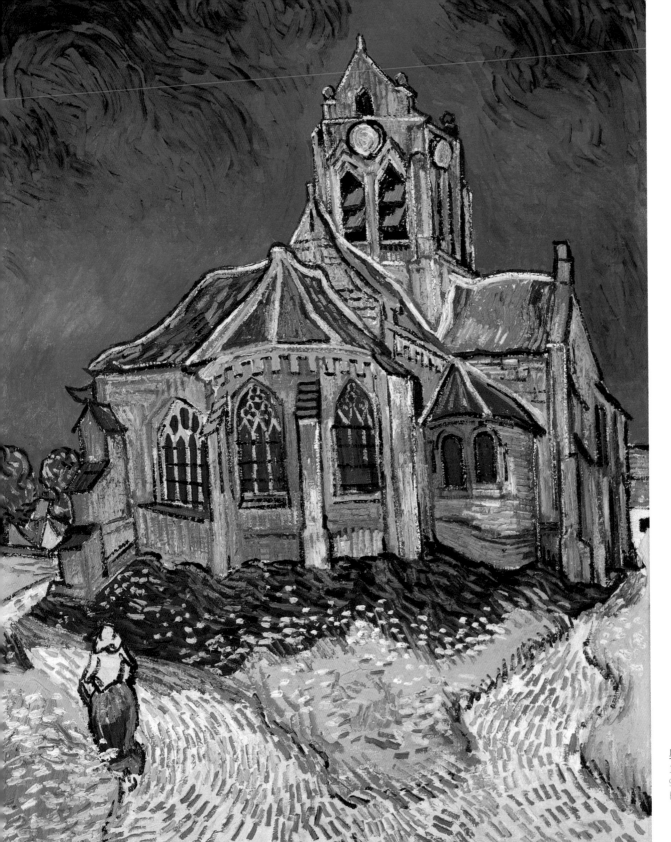

奧維爾的教堂
1890 年 6 月
94cm×74cm
巴黎奧賽博物館

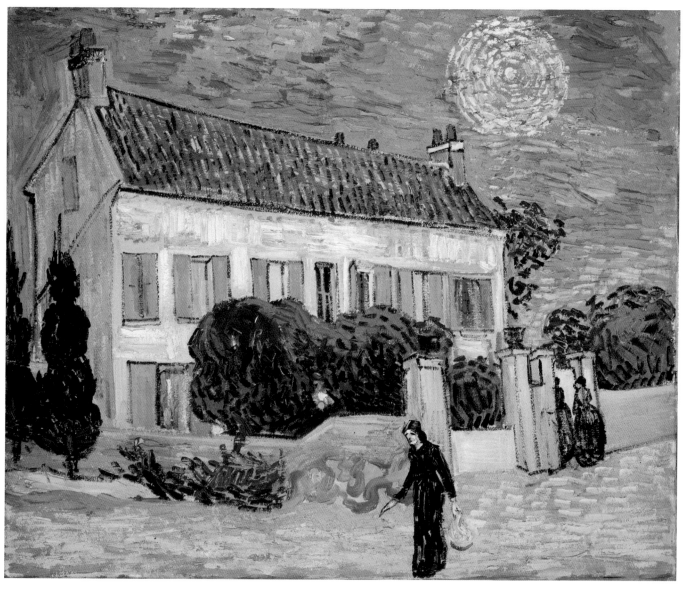

晚間的白色房屋
1890 年 6 月　59.5cm×73cm
聖彼德堡冬宮博物館

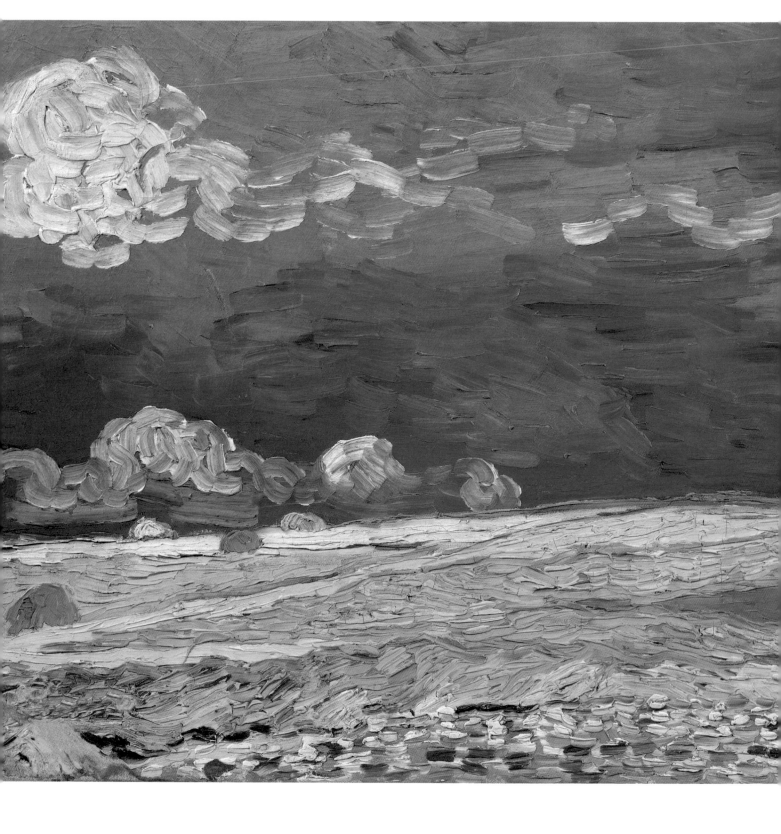

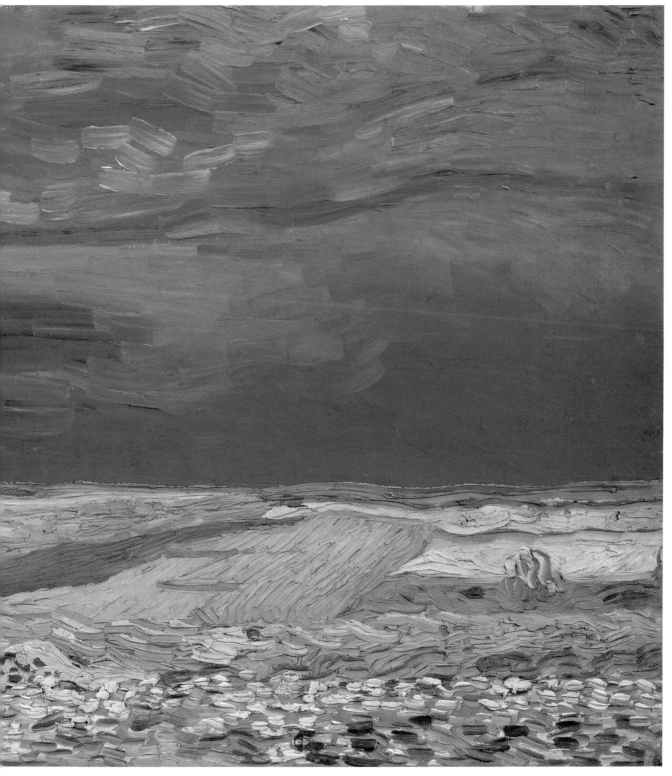

多雲天空下的麥田
1890 年 7 月　50cm×100.5cm　阿姆斯特丹梵谷博物館

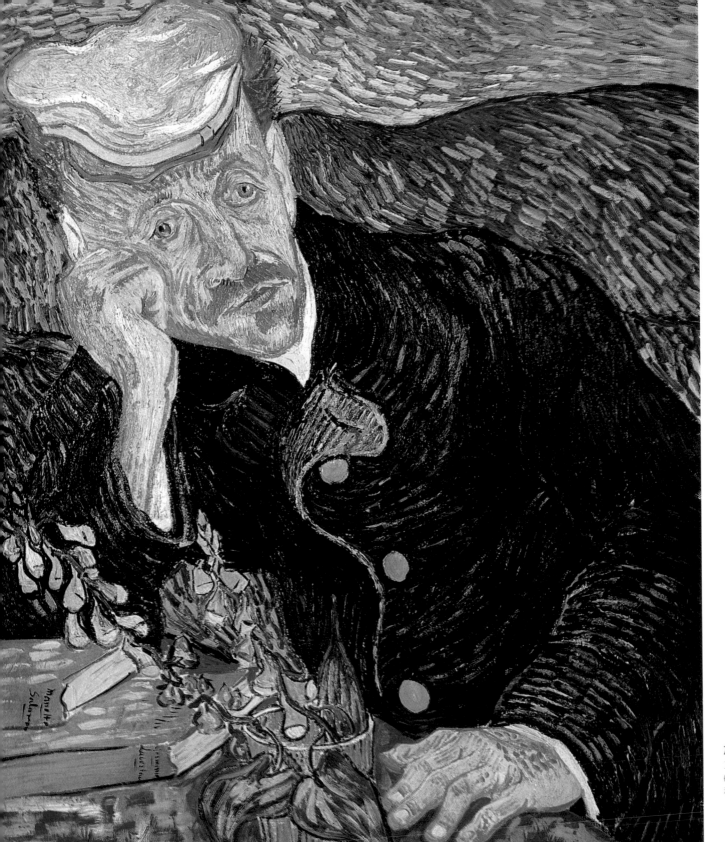

加歇醫生
1890 年 6 月
67cm×56cm
私人收藏

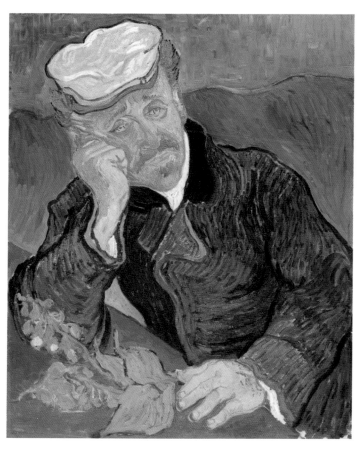

加歇醫生
1890 年 6 月　68cm×57cm　巴黎奧賽博物館

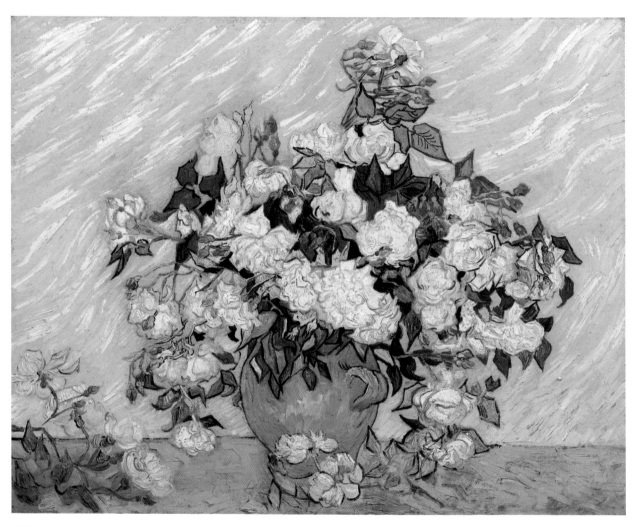

玫瑰
1890 年 5 月　71cm×90cm　華盛頓國家藝廊

鳶尾花
1890 年 5 月
92cm×73.5cm
阿姆斯特丹梵谷博物館

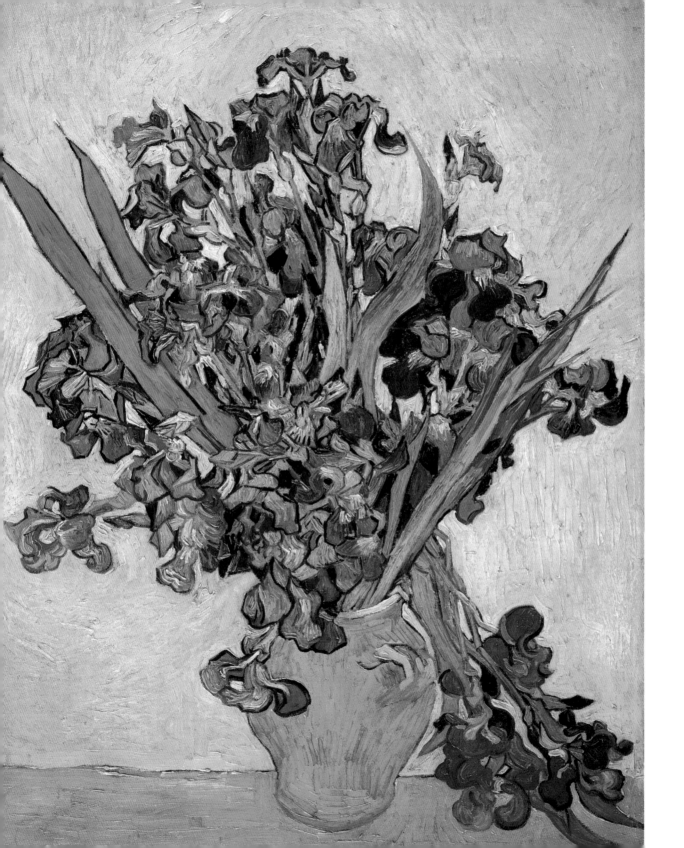

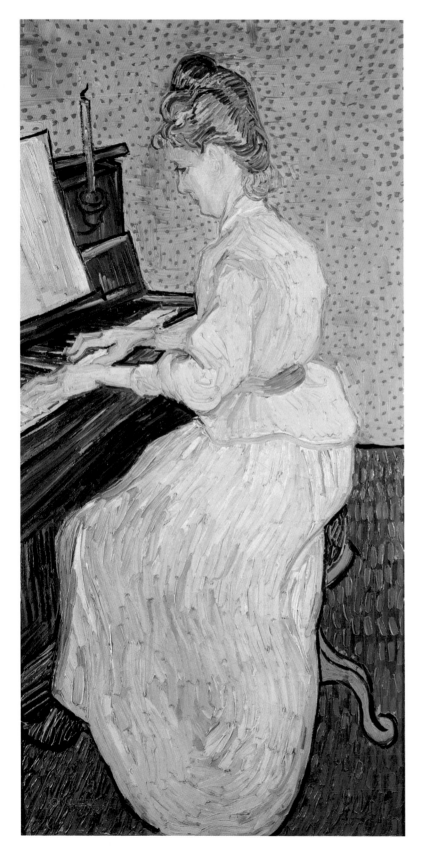

正在彈琴的加歇小姐
1890 年 6 月　102cm×50cm　巴塞爾美術館

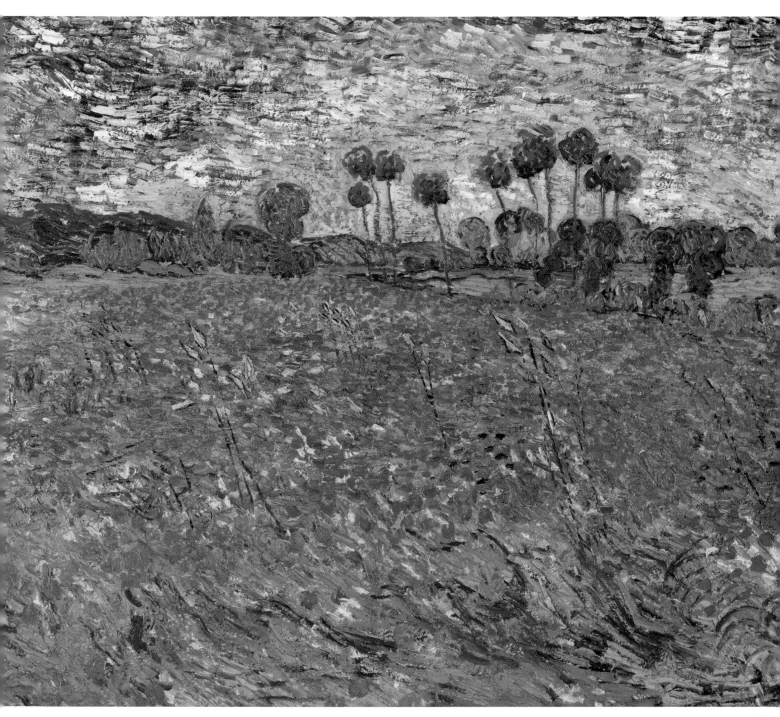

罌粟田
1890 年 6 月　73cm×92cm　海牙市立美術館

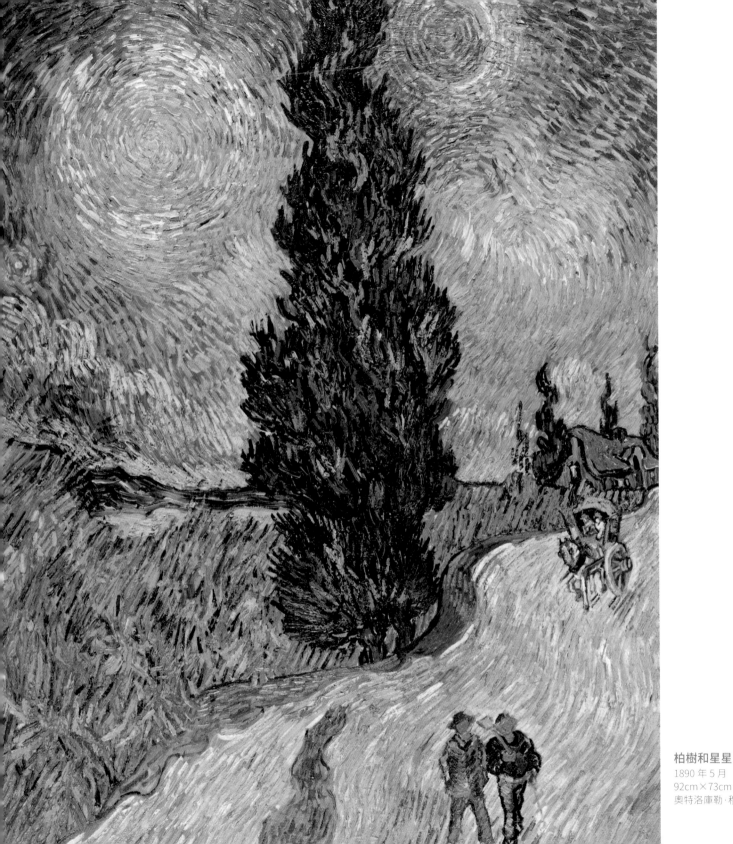

柏樹和星星之下的小
1890 年 5 月
92cm×73cm
奧特洛庫勒 · 穆勒博物館

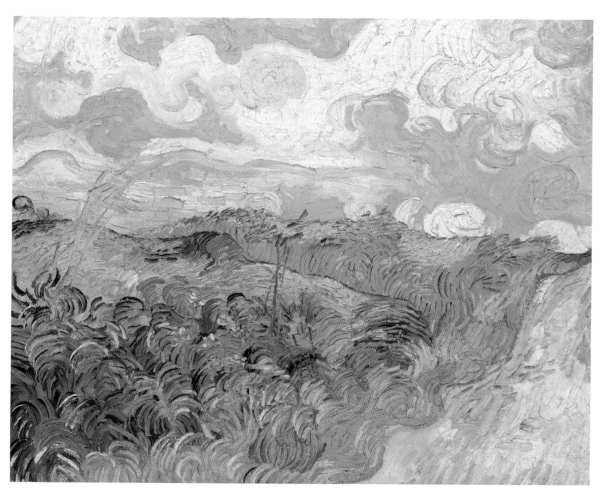

綠色麥田

1890 年 5 月　73cm×93cm　華盛頓國家藝廊

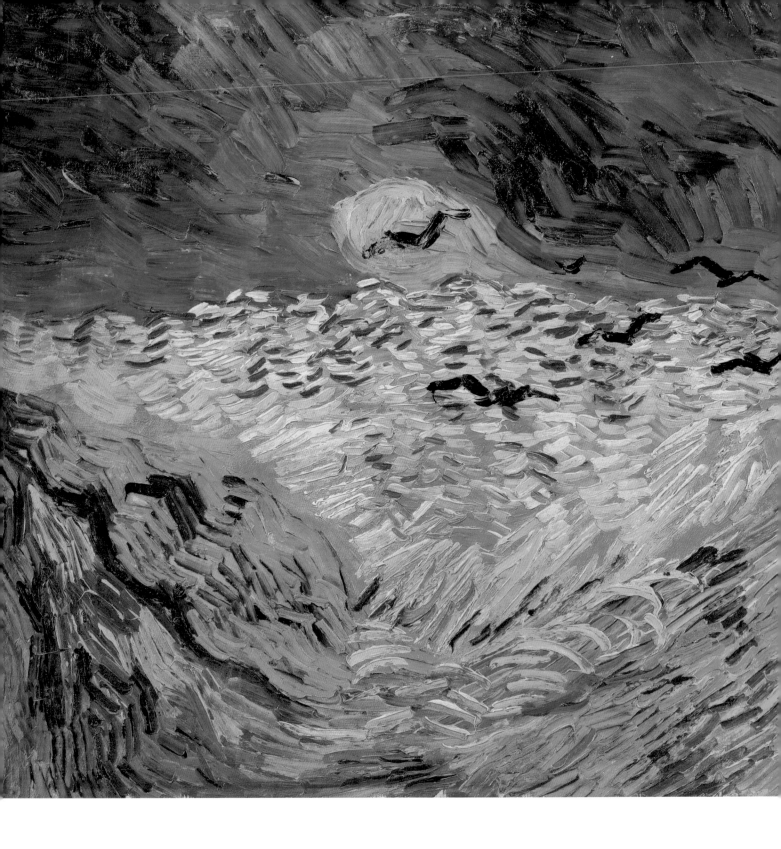

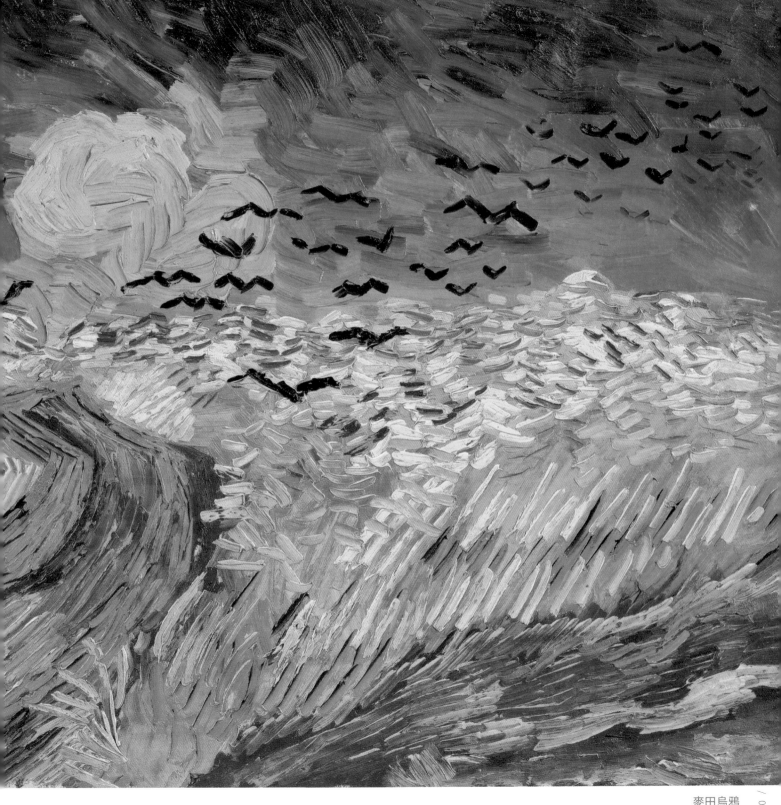

麥田烏鴉

1890 年 7 月　50.5cm×103cm　阿姆斯特丹梵谷博物館

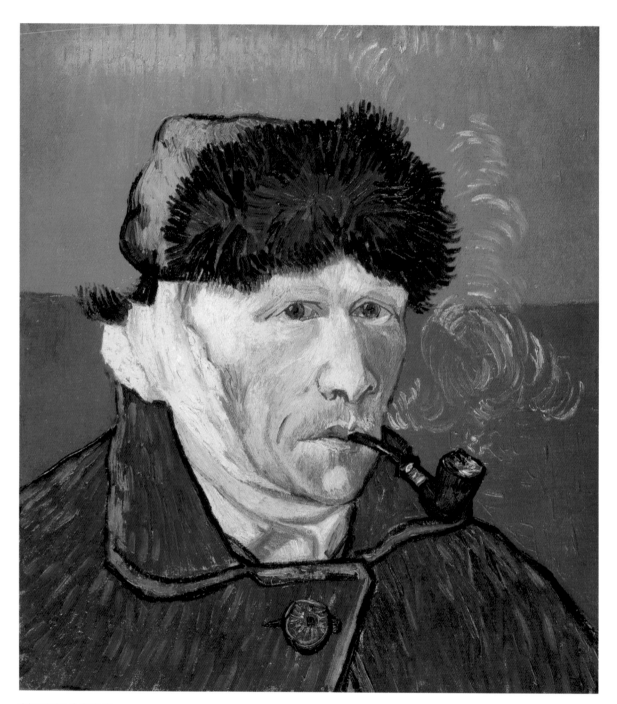

割耳有煙斗自畫像
1889 年 1 月　51cm×45cm　私人收藏

時間被畫家存儲在畫面裡了

今年四月份，帶女兒去紐約大都會藝術博物館，這樣量級的博物館裡，要是不收藏上幾幅梵谷的畫，壓根兒就說不過去。

為了不虛此行，我特意請了一位紐約當地的資深藝術編輯來給講解一番。顯然，她對埃及文化深有研究，花了一半以上的時間來分享她對埃及歷史和文化的理解和看法，女兒對此也很著迷，大都會的埃及部分的確也足夠精彩！

但我說的重點不是埃及，而是梵谷。走到了那幅《麥田裡的柏樹》下面，反而輪到我講解了，畢竟我也嘗試臨摹過。我對女兒說（其實是順便 CC 給藝術編輯的）：「你用過微信小視頻吧，你看這些著名的旋轉筆觸，看起來是不是麥田在動柏樹在動雲在動，而這種動看起來反而不像是一幅圖，更像是一段幾秒的視頻，時間被畫家存儲在畫面裡了，我們可以一遍一遍地播放。」

我是學核子物理的，現在是做 App 的，但絲毫不妨礙我對偉大的畫家和畫有自己的理解，你也一樣，只要不停地看。

航班管家創始人　連長

TITLE

看畫 梵谷

STAFF

出版	瑞昇文化事業股份有限公司
編著	尹琳琳　趙清青
創辦人 / 董事長	駱東墻
CEO / 行銷	陳冠偉
總編輯	郭湘齡
文字編輯	張聿雯　徐承義
美術編輯	謝彥如
國際版權	駱念德　張聿雯
排版	謝彥如
製版	明宏彩色照相製版有限公司
印刷	龍岡數位文化股份有限公司
法律顧問	立勤國際法律事務所　黃沛聲律師
戶名	瑞昇文化事業股份有限公司
劃撥帳號	19598343
地址	新北市中和區景平路464巷2弄1-4號
電話	(02)2945-3191
傳真	(02)2945-3190
網址	www.rising-books.com.tw
Mail	deepblue@rising-books.com.tw
初版日期	2023年11月
定價	400元

國家圖書館出版品預行編目資料

看畫：梵谷 / 尹琳琳，趙清青編著. -- 初版.
-- 新北市：瑞昇文化事業股份有限公司，
2023.11
　104面；　22x22.5公分
ISBN 978-986-401-683-9(平裝)
1.CST: 梵谷(Van Gogh，Vincent，1853-
1890) 2.CST: 繪畫 3.CST: 畫冊 4.CST: 傳記
5.CST: 荷蘭

940.99472　　　　　　　　112015907